漢簡臨寫百品

◉ 吳頤人 意臨 ◉ 張愛萍 實臨

吳頤人 著

上海書店出版社
SHANGHAI BOOKSTORE PUBLISHING HOUSE

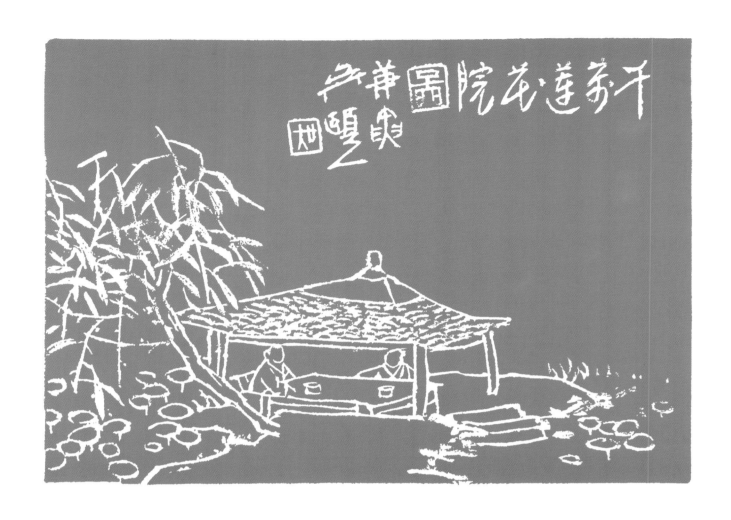

序 言

舒文揚

展現在讀者面前的這本《漢簡臨寫百品》，是年屆八旬的吳頤人先生的新作。本書擷取漢代簡牘代表作百件，作對應的實臨、意臨的示範性書寫，具體展現對古代書作研習借鑒的實施環節，爲簡牘書風愛好者開啟了嶄新的視野。

二十世紀初以來簡牘書迹面世，讀者在兩漢碑刻森嚴的法度之外領略了秦漢時代日常書迹率真奇肆的風姿。慧眼獨具的書法家尋根溯源，將簡牘意趣融入漢碑，期待在隸書創作上另辟蹊徑。錢瘦鐵先生、錢君匋先生身體力行，開創出清新的意境，來楚生先生遍臨漢碑，從漢簡中攝取神理，以酣暢遒麗的筆墨享譽書壇。

吳先生親炙『二錢』，借徑來翁，以印人的天資和篆隸的優勢，參學《武威醫簡》《居延漢簡》，從章法體勢和筆情墨趣入手，探索自己的創作風格。自二十世紀九十年代起出版漢簡書風作品集多部，二〇二一年出版的《我的漢簡之路》回顧了他三十年的創作歷程。

本書實臨部分由上師大『吳頤人名師班』學員、青年書家張愛萍完成，與吳師的意臨之作相應，體現出書寫者各自的理解和感悟。在簡牘品類的選擇上，本書很注重體現藝術風格的多樣性。《相利善劍》的敦厚和綿密、《馬圈灣習字觚》的樸拙和奇古、《王杖十簡》和《侯粟君所責寇恩事》的飛動灑脫以及《武威醫簡》的絢麗奇逸均各盡其妙，讀者嘗鼎一臠，再由此深入觀摩各類簡牘書迹，定會有別樣的欣喜。

書畫篆刻的研習中，對範本的臨摹無疑是重要的學習步驟。實臨作爲對筆墨狀態的準確追索是積累技巧功力的必經之途。但實臨不能視爲研習的唯一法門。意臨體現出研習者不同階段有選擇地借鑒和取法的側重，爲藝術風格的探求嘗試提供了技法功力上的儲備。漢簡作爲漢人日常書寫狀態的遺存，文本不拘法度爛漫放逸的特點也要求研究者尋找相適應的學習手段。如僅從實臨的標準衡量，我們會認爲寫得『不像原作』，但從取法的深化階段來看，吳頤人先生的意臨，已不再是對範本的簡單重復和還原，而是一種以此憑借的生發和演繹，他諳熟篆隸行草諸體的源流嬗變，融冶變化，而歸統於縱橫的筆勢，風格創新的萌芽已經蘊育其中。

二〇二二年三月二十一日於滬上

欲知敝劍以不報者及新器者之日中騂視白堅隨

其逢如不見視白堅未至逢三分所而絕此天下利

其逢如不見視白堅未至逢三分所而絕此天下利

其逢如不見視白堅未至逢三分所而絕此天下利

2

欲知劍利善故器者起拔之視之身中無推處者故

欲知劍利善故器者起拔之視之身中無推處者故

欲知劍利善故器者起拔之視之身中無推處者故

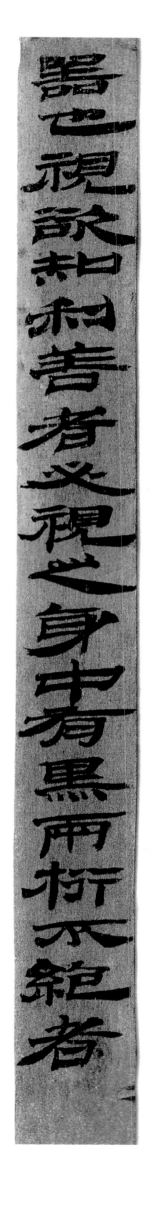

善劍也又視之身中生如黍粟狀利劍也加以善

善劍也又視之身中生如黍粟狀利劍也加以善

善劍也又視之身中生如黍粟狀利劍也加以善

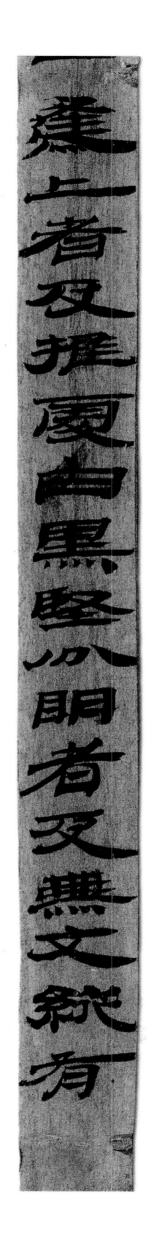

蓬上者及推處白黑堅分明者及無文縱有

蓬上者及推處白黑堅分明者及無文縱有

利善劍文縣薄文者保雙鈀文皆可帶羽圭中文

利善劍文縣薄文者保雙鈀文皆可帶羽圭中文

利善劍文縣薄文者保雙鈀文皆可帶羽圭中文

文而在堅中者及雲氣相遂皆敝合人劍也刀與

文而在堅中者及雲氣相遂皆敝合人劍也刀與

文而在堅中者及雲氣相遂皆敝合人劍也刀與

惡新器劍文鬥雞征蛇文者䴏者及皆凶不

惡新器劍文鬥雞征蛇文者䴏者及皆凶不

惡新器劍文鬥雞征蛇文者䴏者及皆凶不

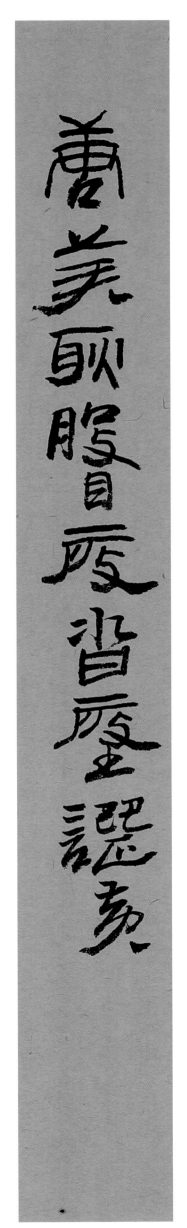

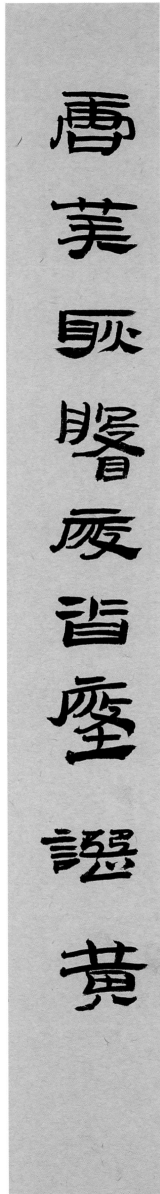

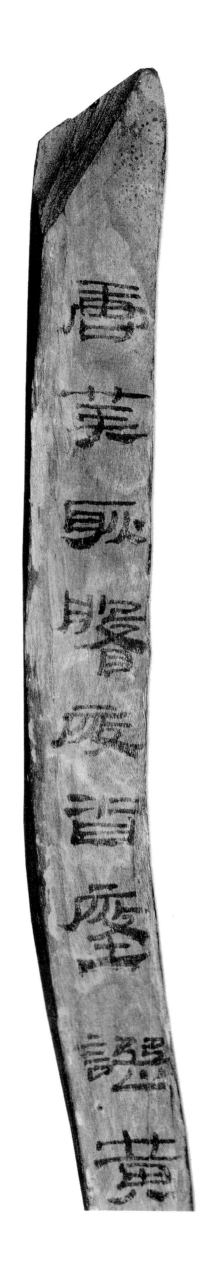

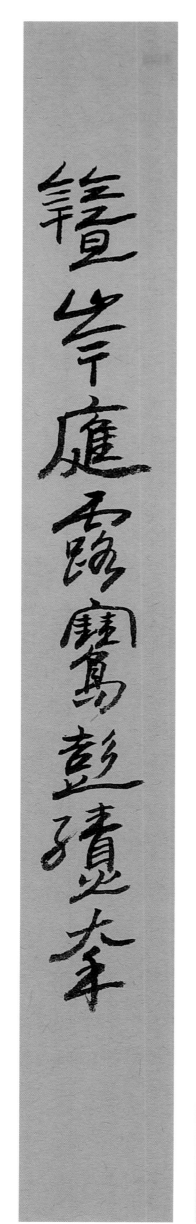

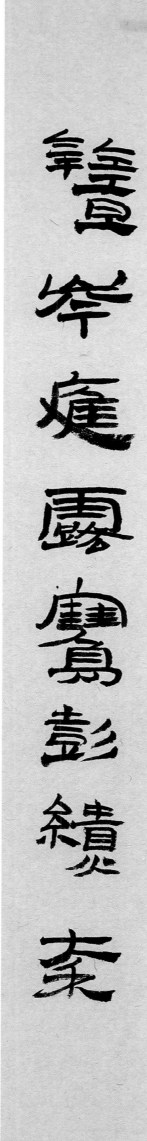

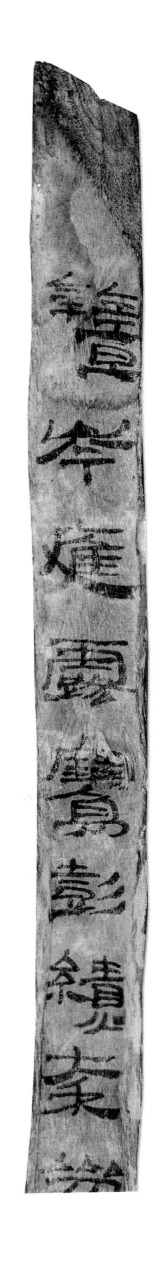

黄文□山肥敖桃脩賈闌鄧

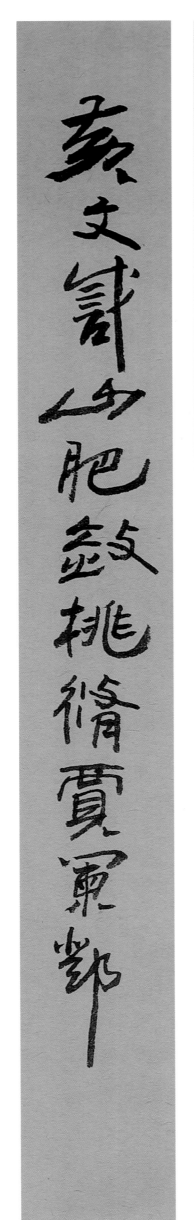

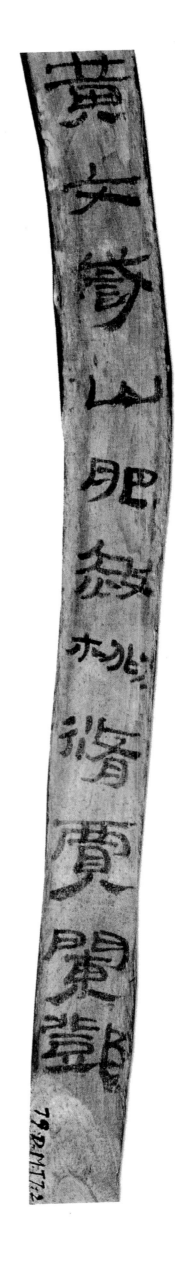

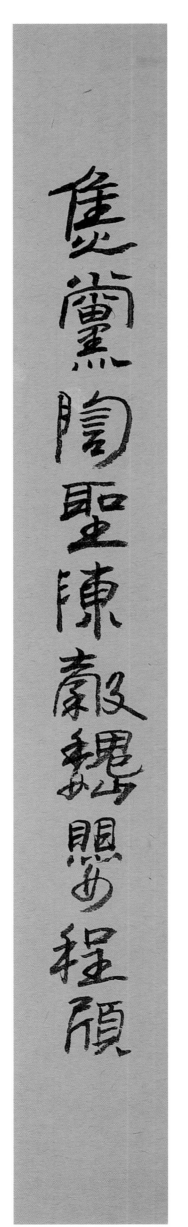

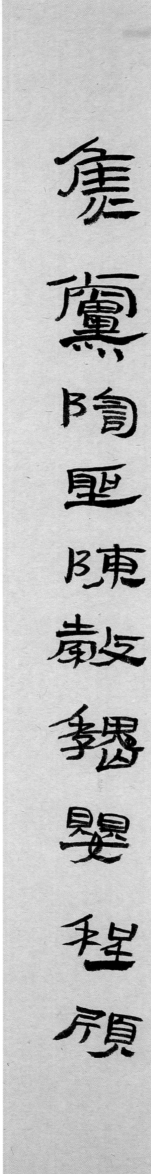

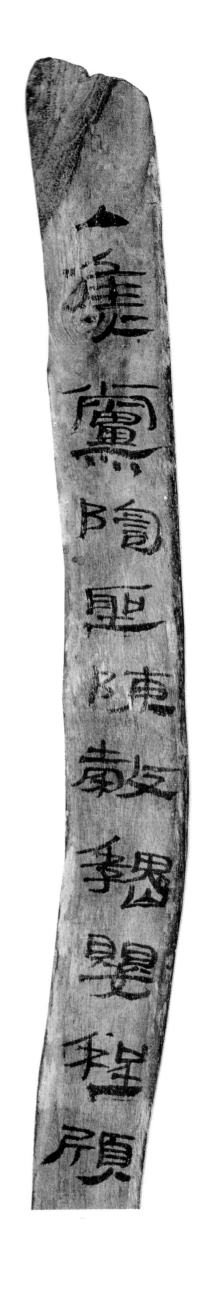

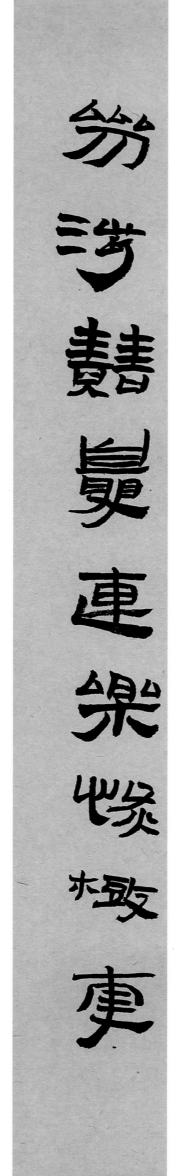

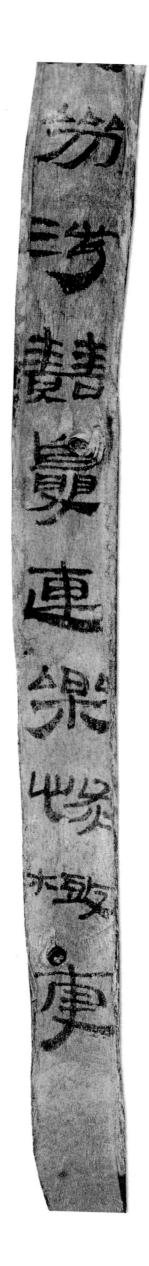

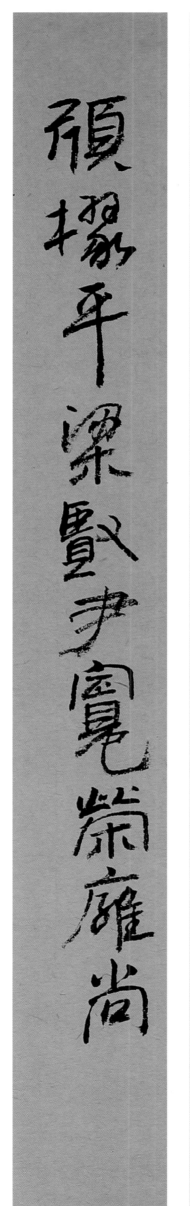

頎樛平梁賢尹寬榮雍尚

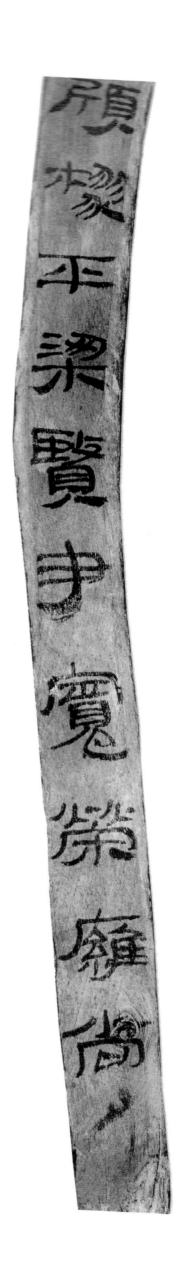

帝陛下始昌以邦印行丞事上政言變事書署不如式有

帝陛下始昌以邦印行丞事上政言變事書署不如式有

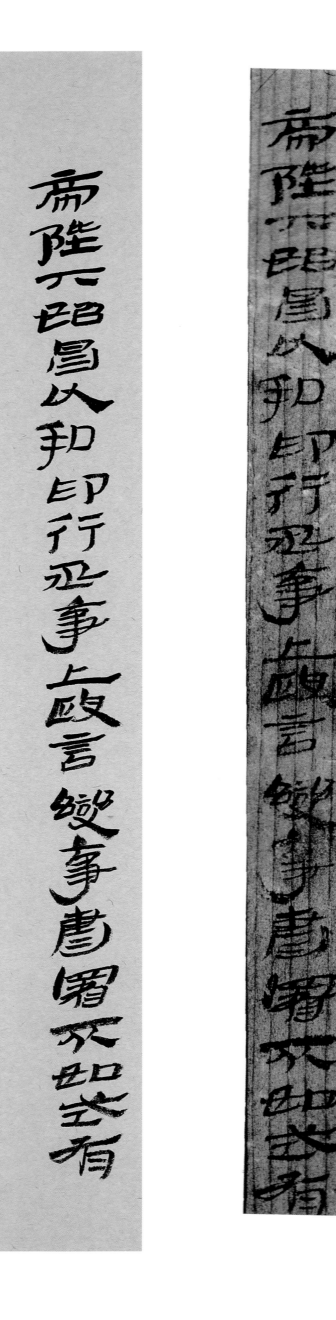

帝陛下六月己丑參戀文里官大夫福自言子男□爲安定都尉

帝陛下六月己丑參戀文里官大夫福□言子男成爲安定都尉

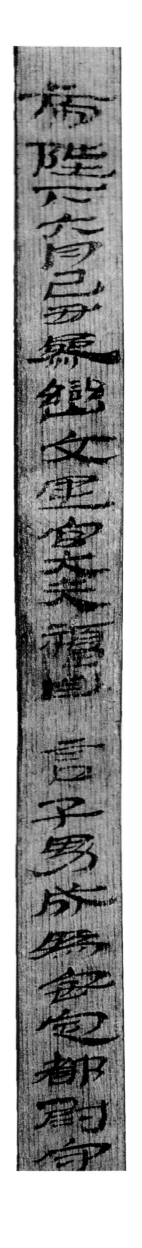

公車令奉親刼南廣守長堂□右尉平□上女子徐意言變

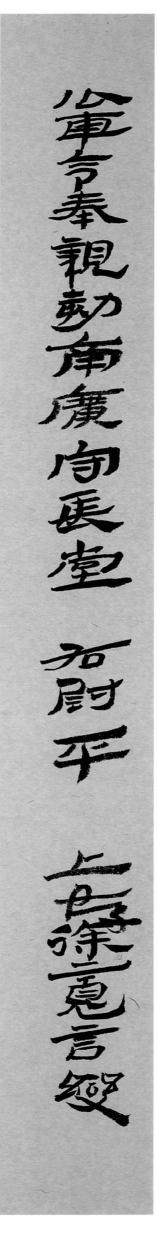

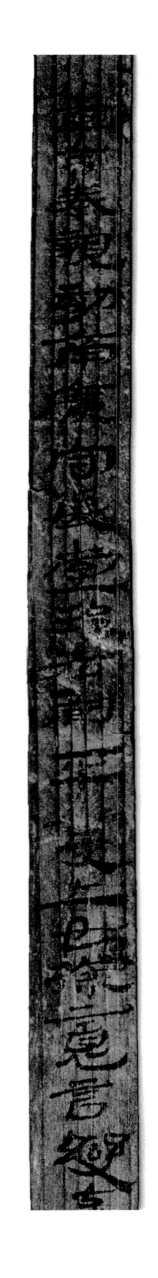

屬爲都尉上畫川未到昕卷東昕亭三重所単病臥道中

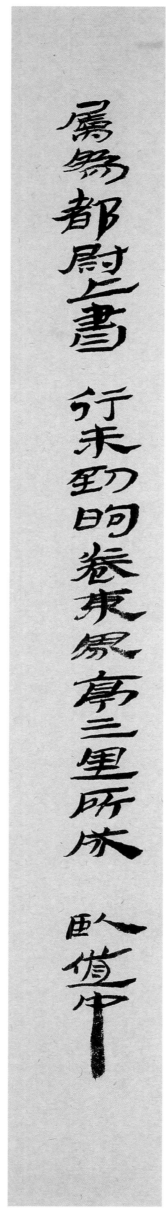

屬爲都尉上書行未到眴卷東眾亭三里所休臥値中

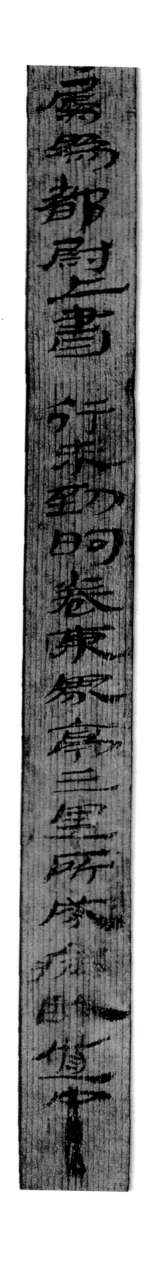

言變事書一封平羨不爲意稱妾而爲稱臣有

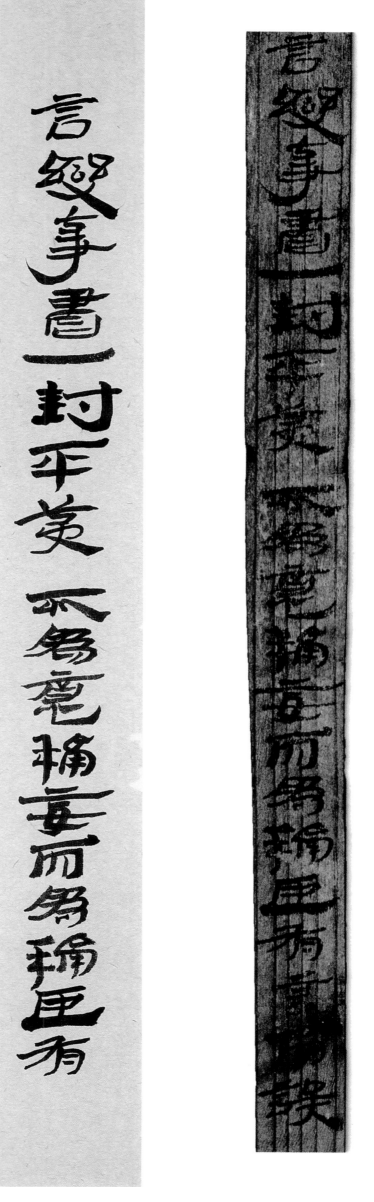

大煎都候長王習私從者持牛車一両

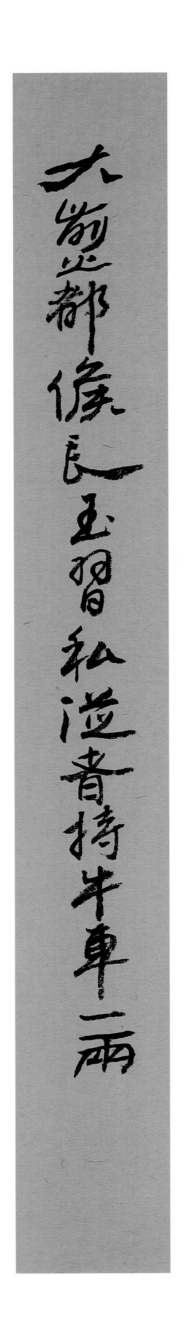

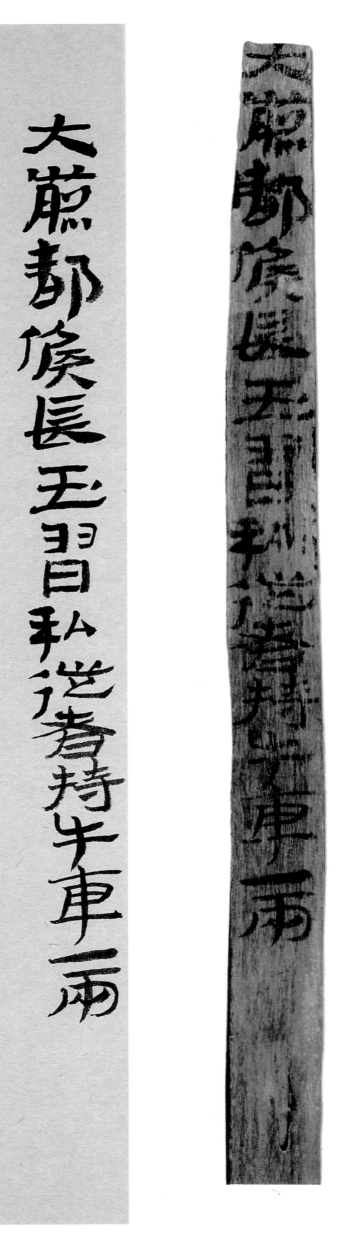

捕律亡人匈奴外蠻夷守棄亭鄣逢隧者不堅守降之及從

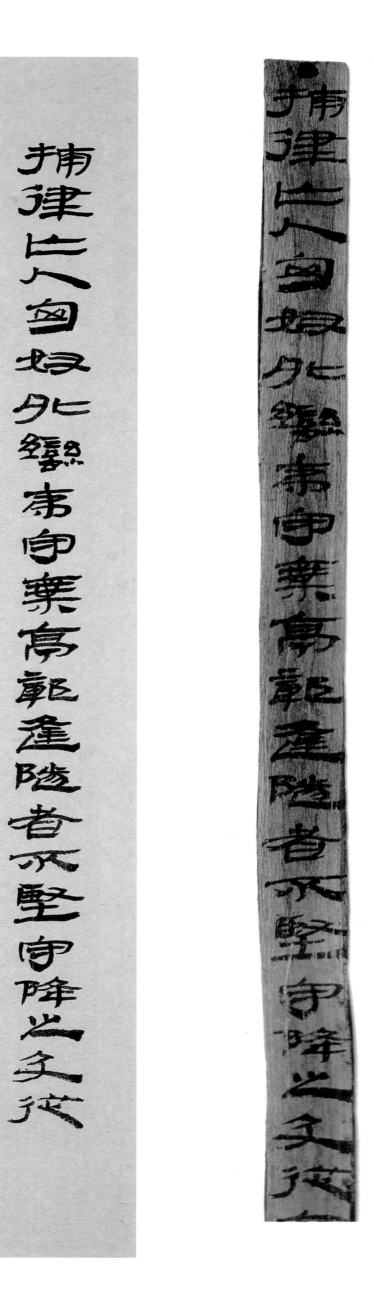

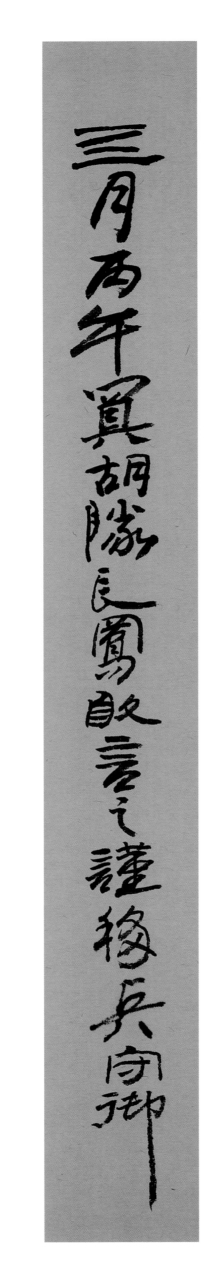

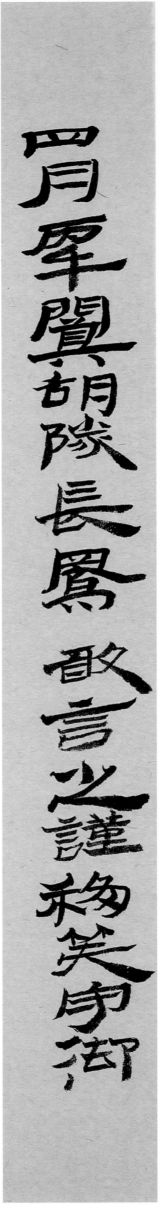

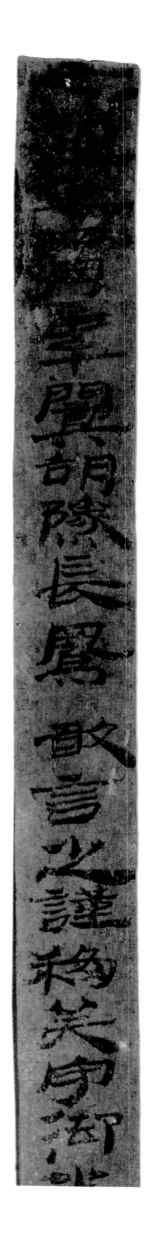

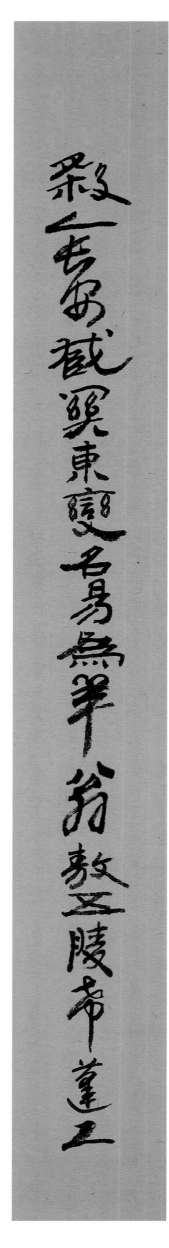

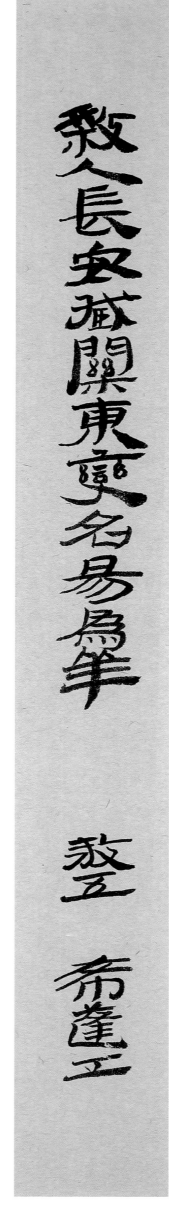

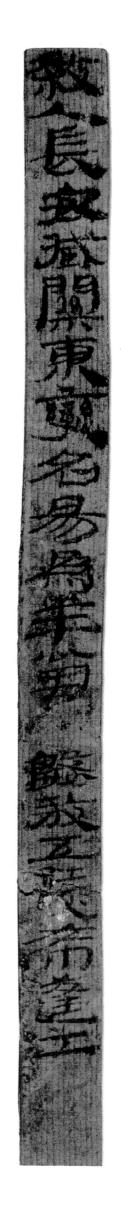

25

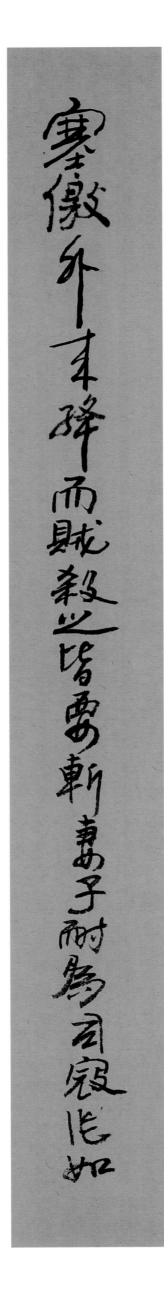

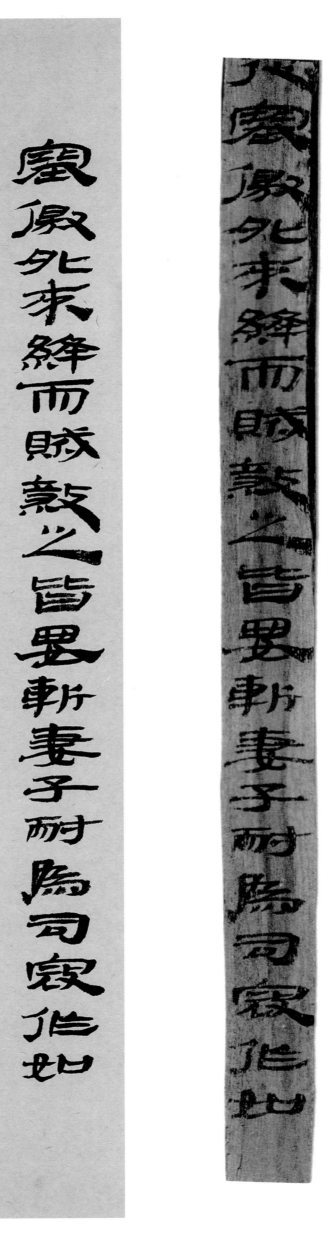

名曰勞庸部校以下城中莫敢道死事次孫不知將

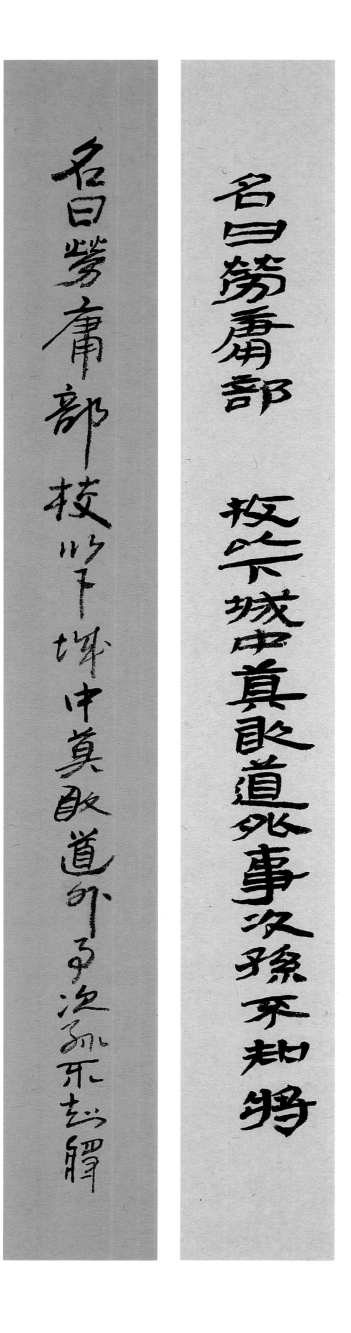

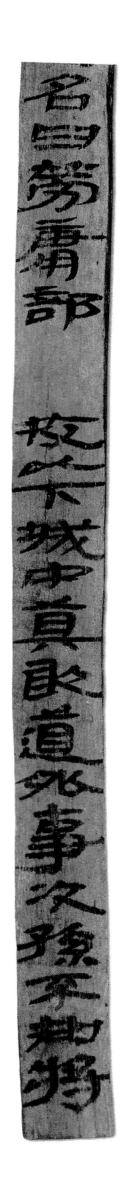

27

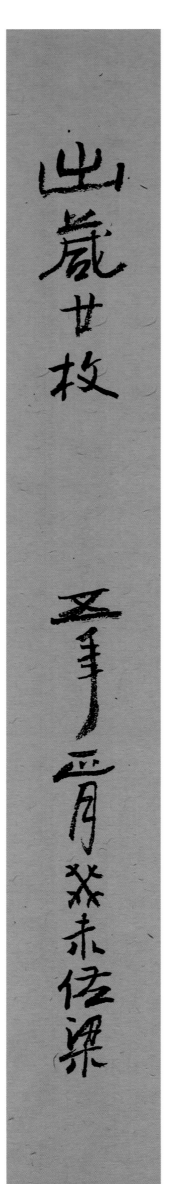

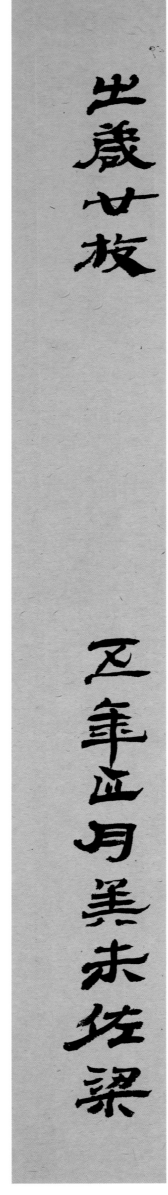

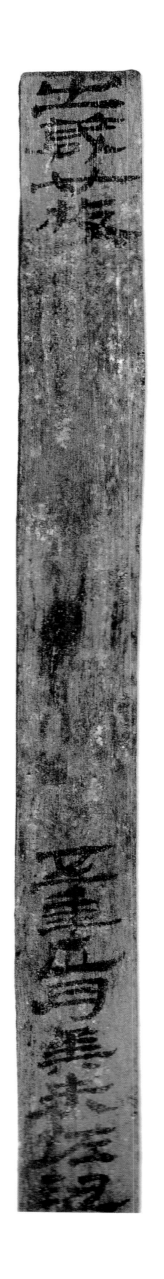

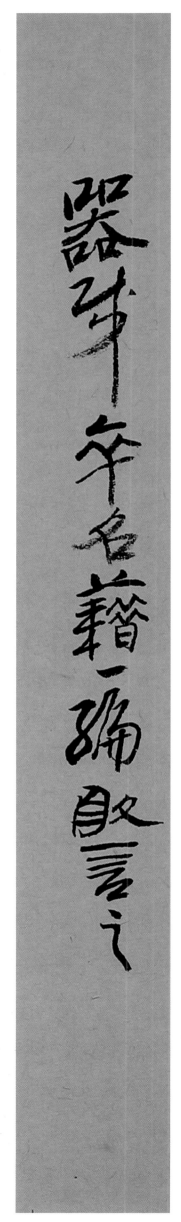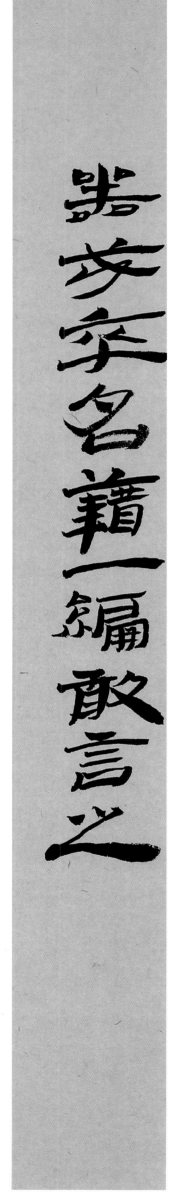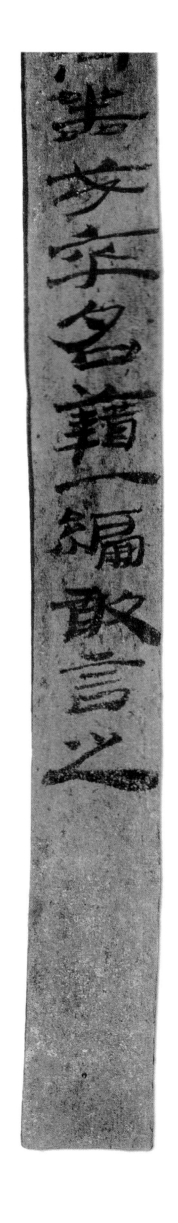

見虜塞外及入塞虜即還去輒下蓬止煙火

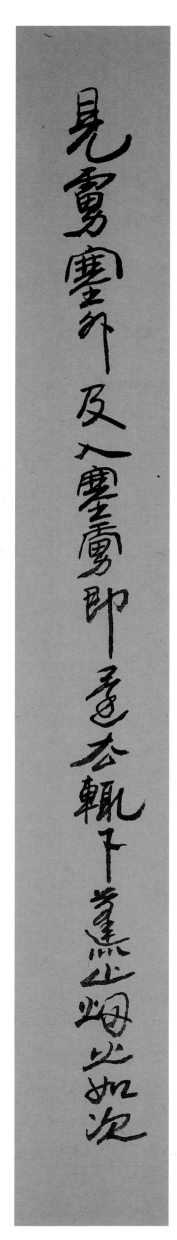

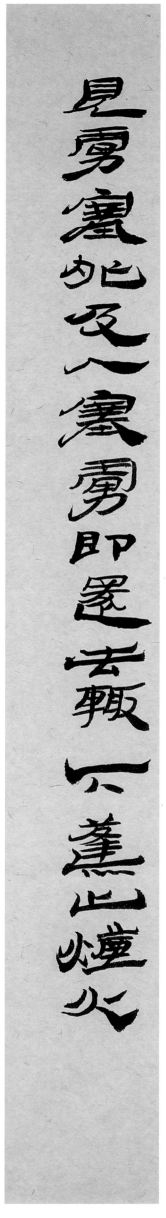

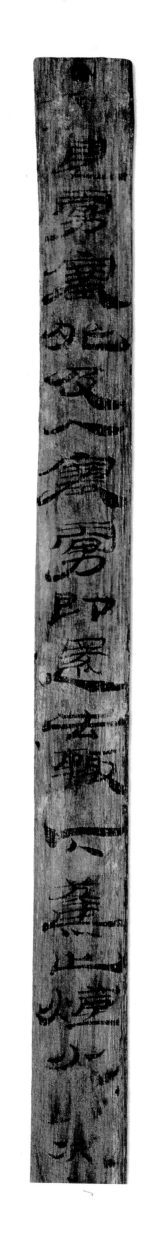

詣關門留遲毋狀當坐罪當萬死叩頭死罪

詣關門留遲毋狀當坐罪當萬死叩頭死罪

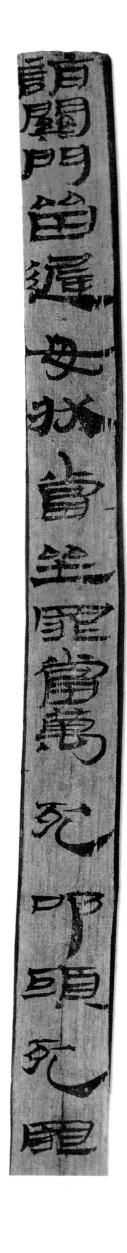

亭未下蓬止煙火人走傳相告都尉出追未還毋下蓬

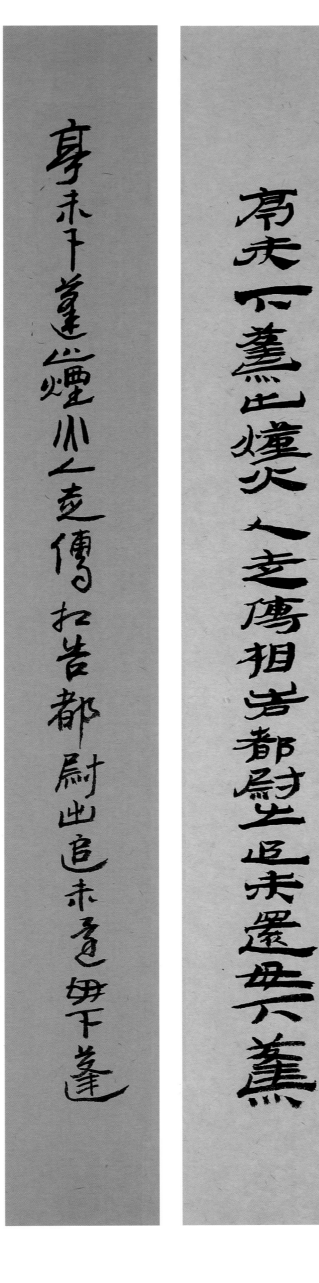

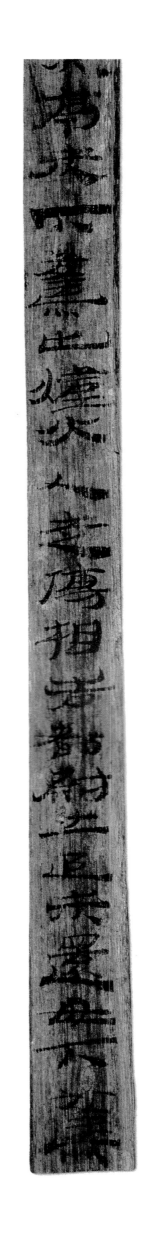

梁買胡人柀板四枚付　衙吏夏賞官馬下用

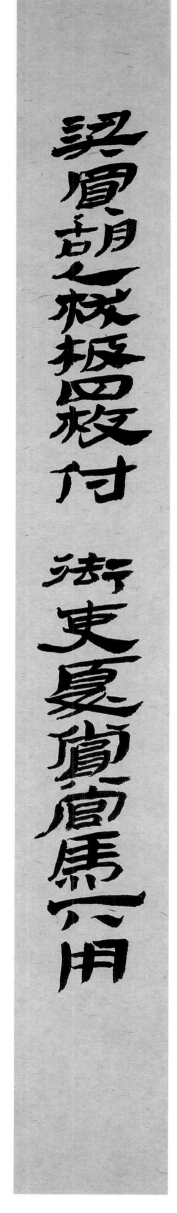

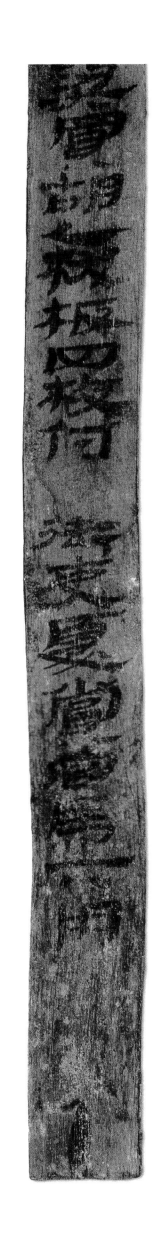

如山東復有旁人養謹者常養扶持復除

如山東復有旁人養謹者常養扶持復除

如山東復有旁人養謹者常養扶持復除

步昌候史尹欽隊長張傅受就人敦煌高昌里滑護字君房

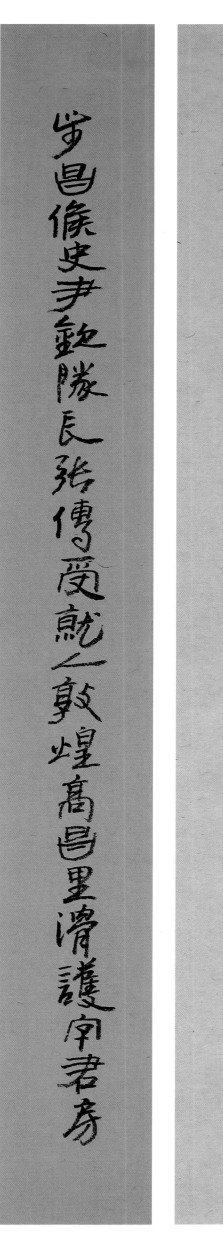

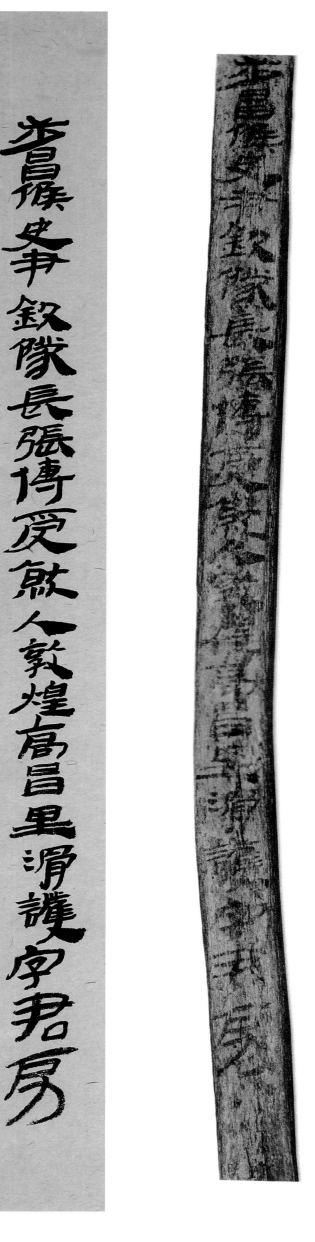

比於節有敢妄罵詈毆之者比逆不道得出入官

比於節有敢妄罵詈毆之者比逆不道得

比於節有敢妄罵詈毆之者比逆不道得出入官

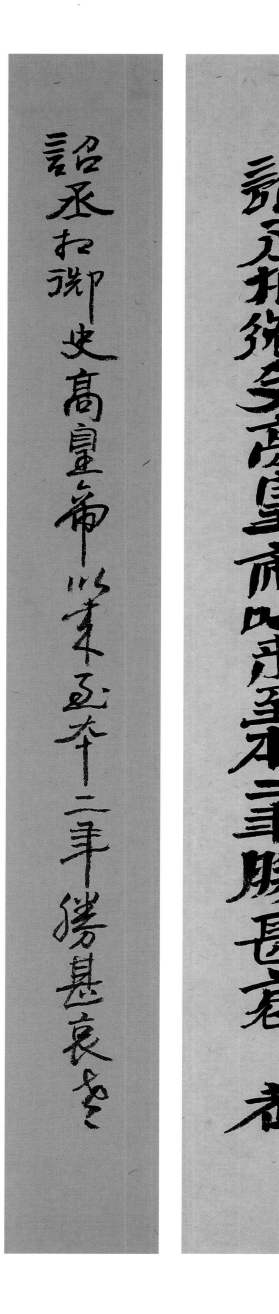

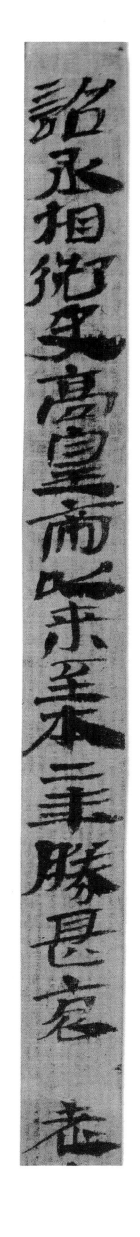

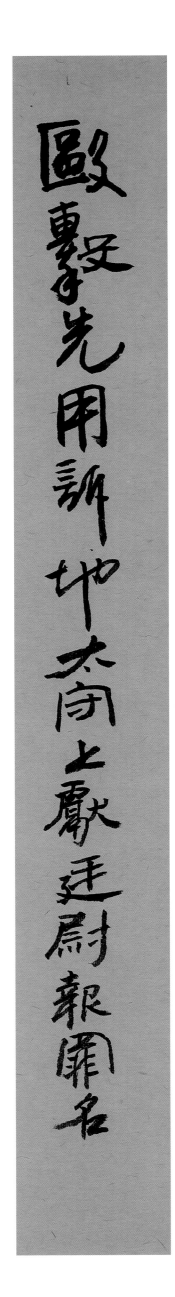

毆擊先用訴地太守上獻廷尉報罪名

毆擊先用訴地太守上獻廷尉報罪名

得更繕治之河平元年汝南西陵縣昌里先

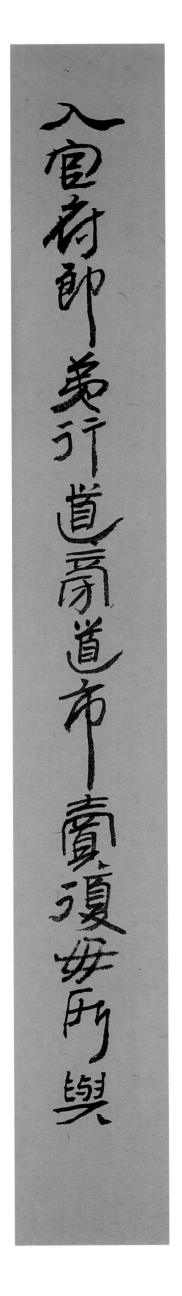

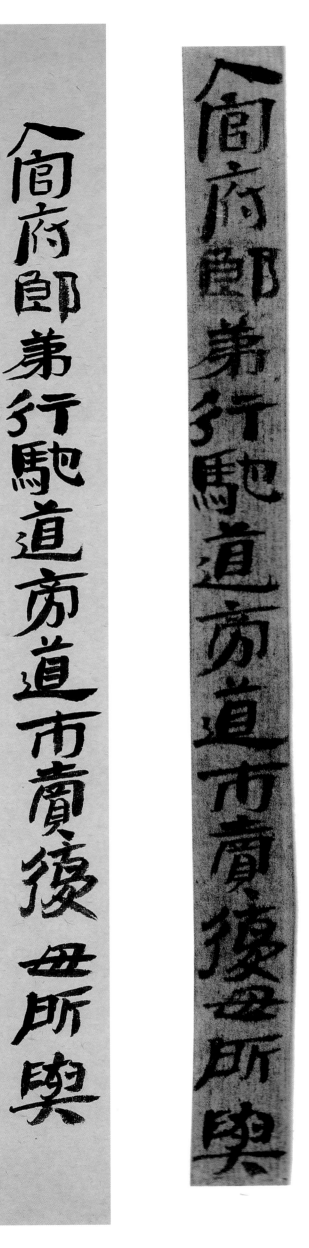

老小高年受王杖上有鳩使百姓望見之

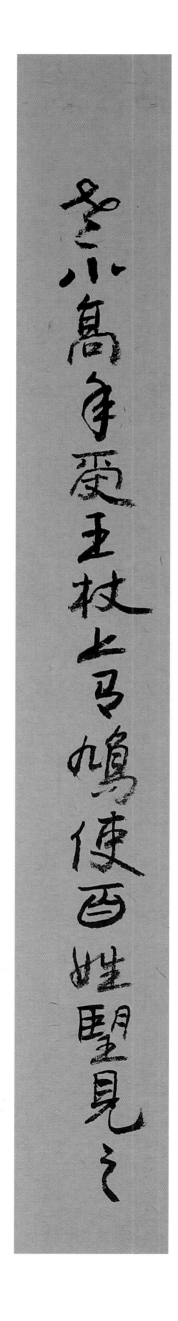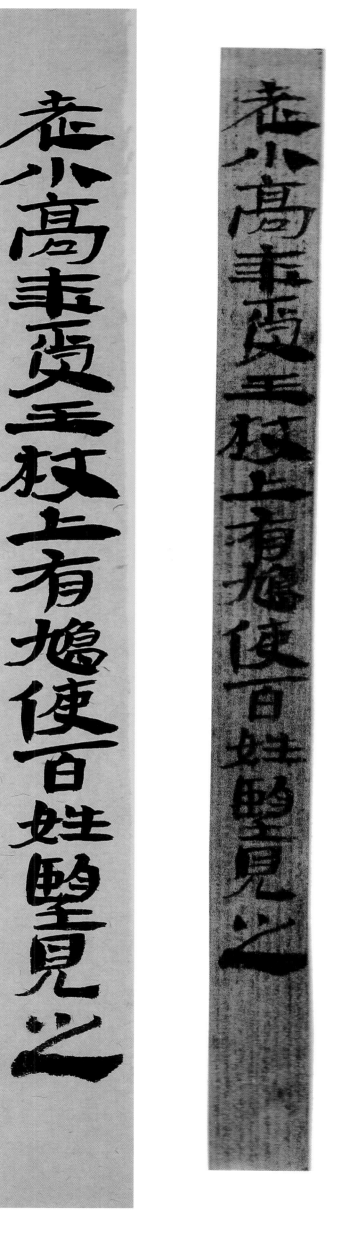

先年七十受王杖□部游徼吴賞使從者

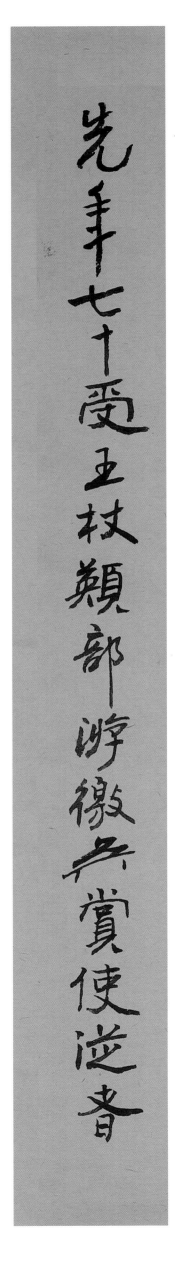

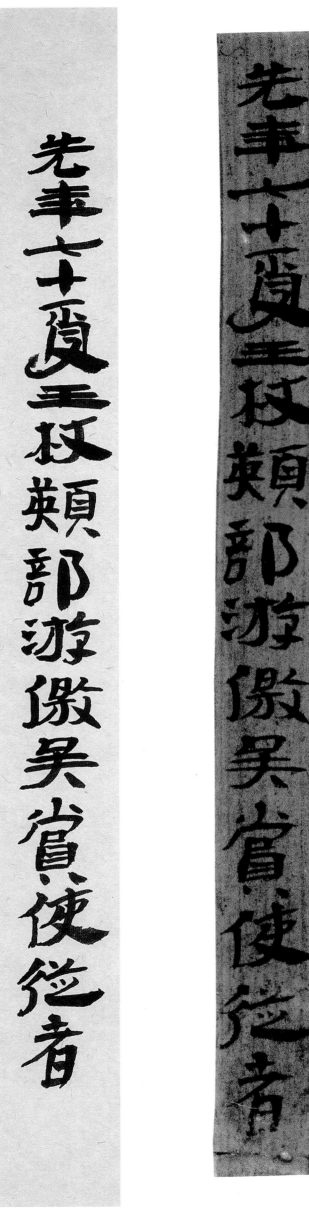

除之明在蘭臺石室之中王杖不鮮明

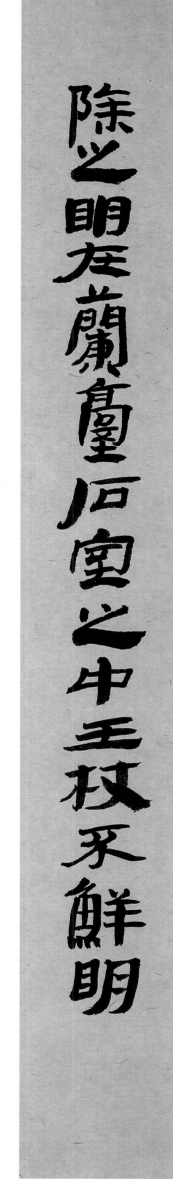

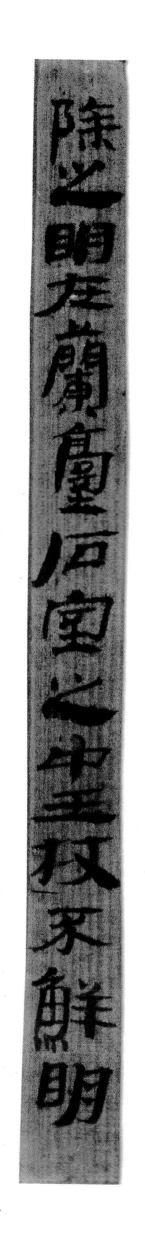

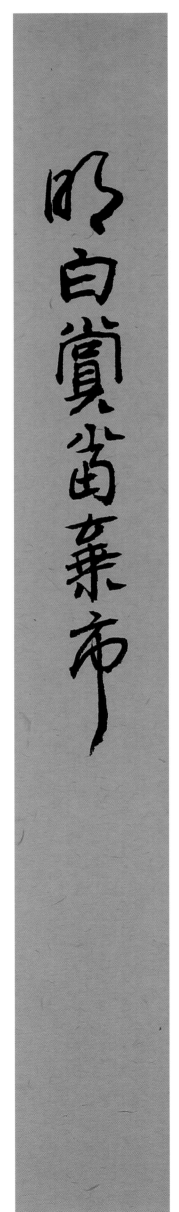

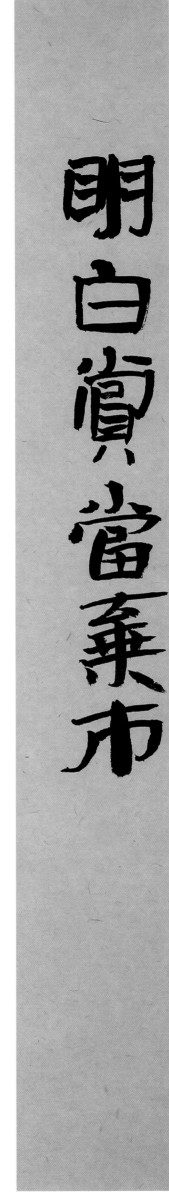

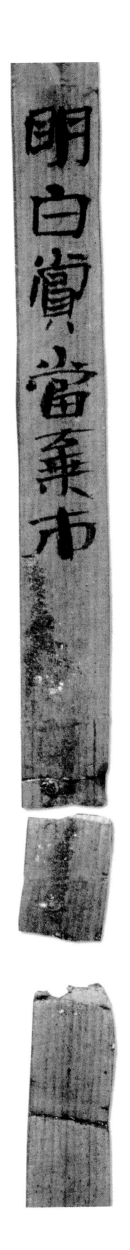

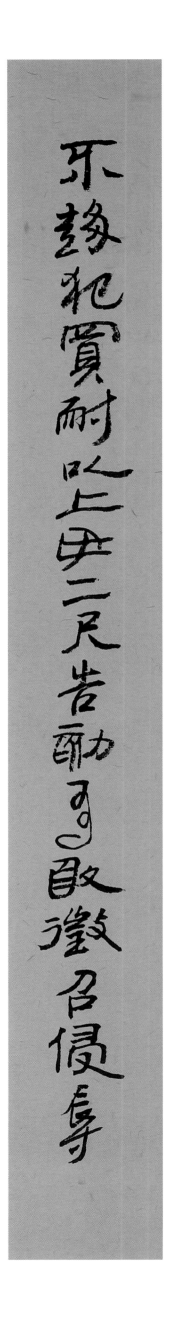

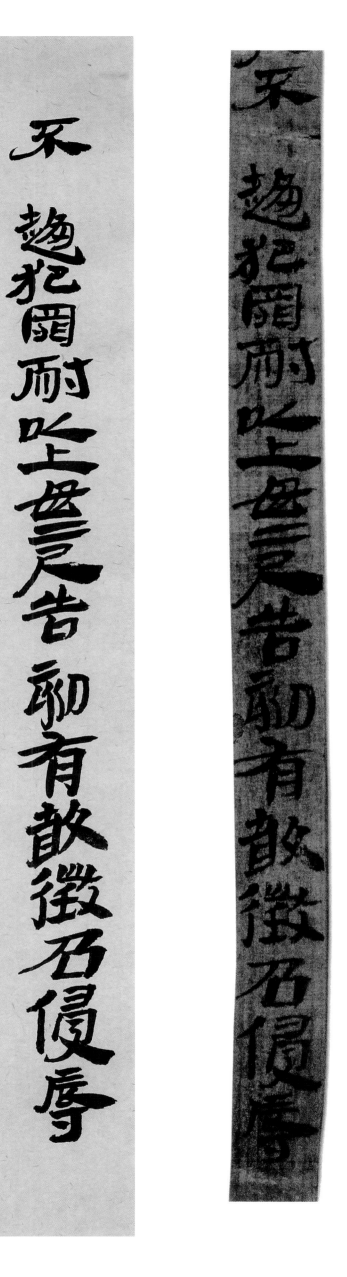

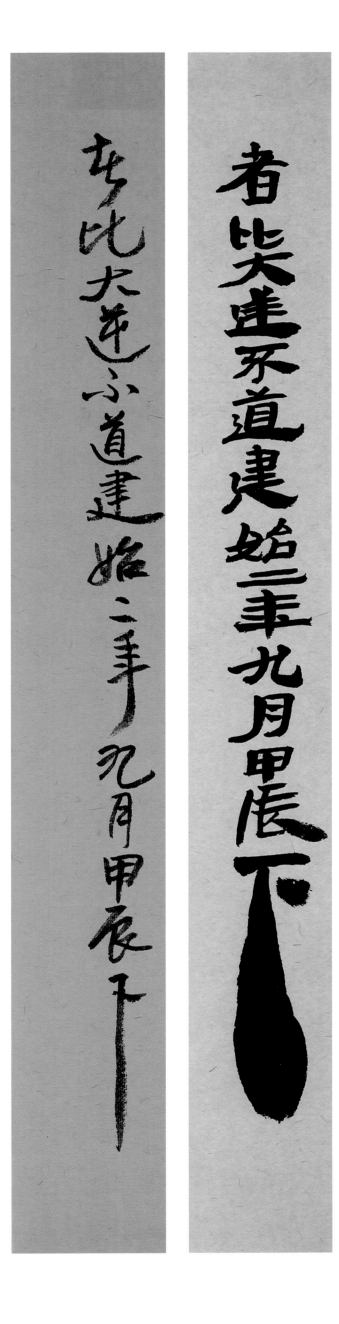

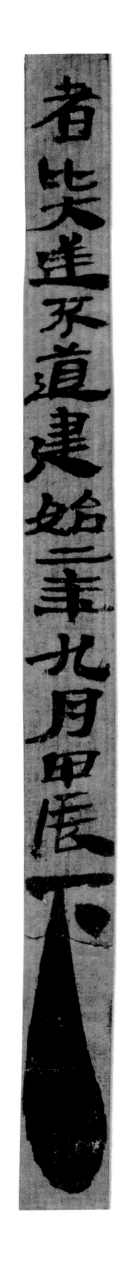

者比大逆不道建始二年九月甲辰下

詔御史曰年七十受王杖者比六百石入宮廷不趨犯罪

孝平皇帝元始五年幼伯生永平十五年受王杖

孝平皇帝元始五年象沟生永平子五年爱王

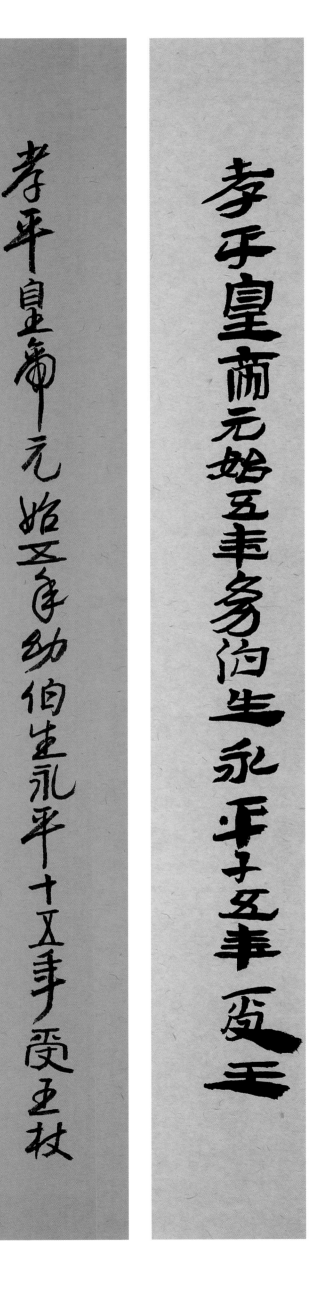

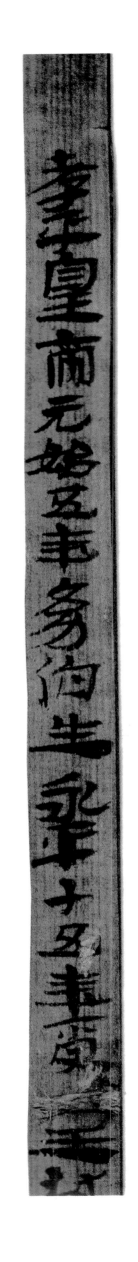

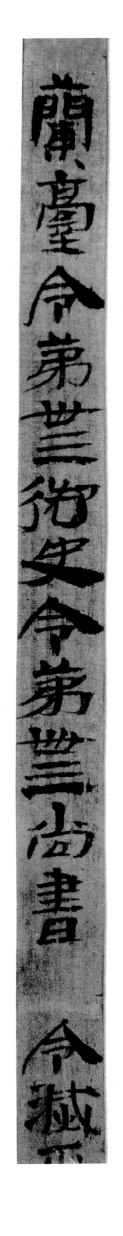

蘭臺令第卅三御史令第卅三尚書令令滅

蘭臺令第卅三御史令第卅三尚書 令滅

私財物馬一匹騧牡在剽齒九歲白背高六尺一寸小胺

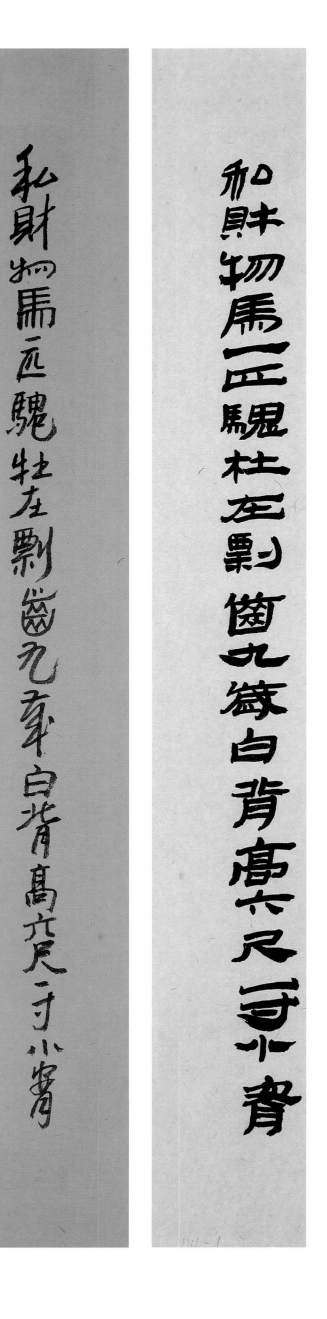

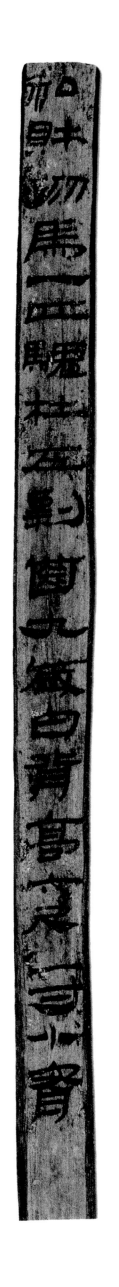

傳馬一匹騧乘在剽決右鼻齒八歲高五尺九寸半寸

傳馬一匹騧乘在剽決右鼻齒八歲高五尺九寸半寸

傳馬一匹騧乘在剽決右鼻齒八歲高五尺九寸半寸

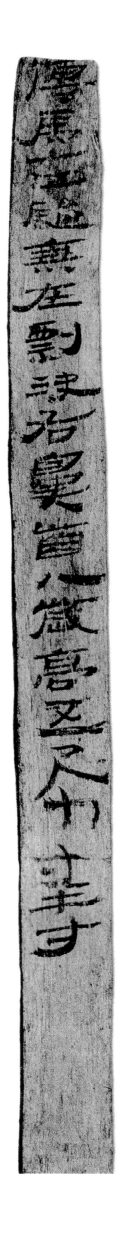

傳馬一匹驪乘白鼻左剽齒八歳高六尺

傳馬一匹魏乘白鼻左剽齒八年高六尺

傳馬一匹驪無白鼻左剽齒一歳高六尺

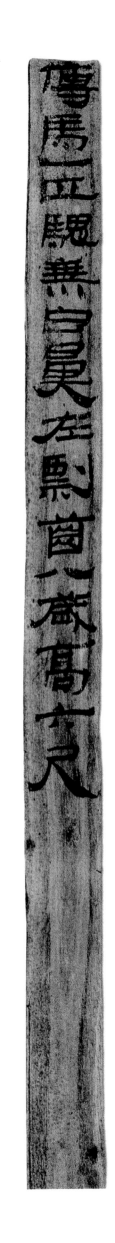

傳馬一匹騮乘左剽決兩鼻白背齒九歲高五尺八寸

傳馬一匹騮乘左剽決兩鼻白背齒九歲高五尺八寸

傳馬一匹騮無左剽決兩鼻白背齒九歲高五尺八寸

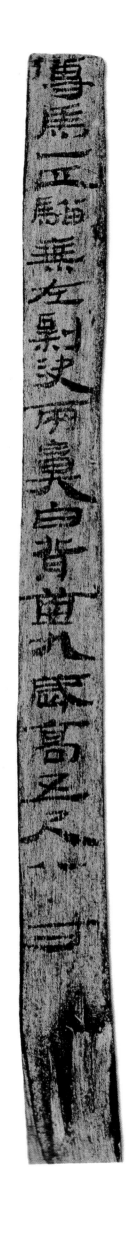

以實臧五百以上辭已定満三日而不更言請

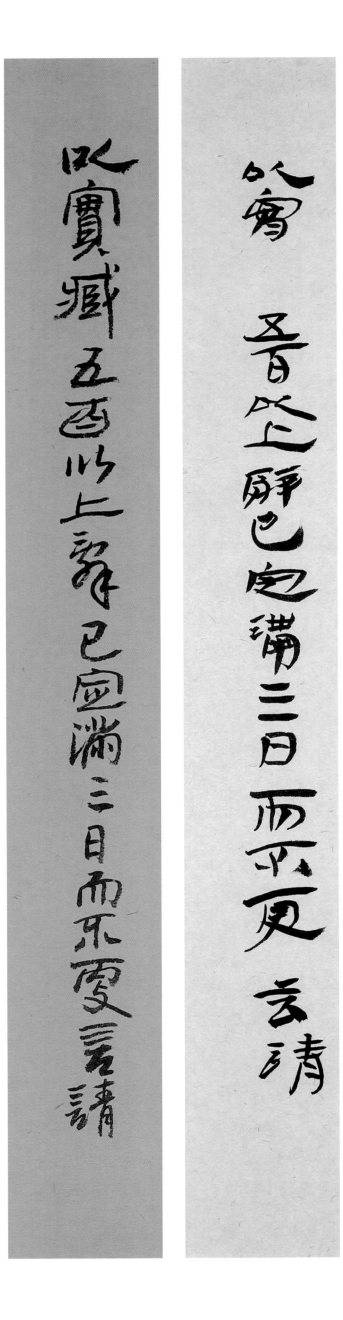

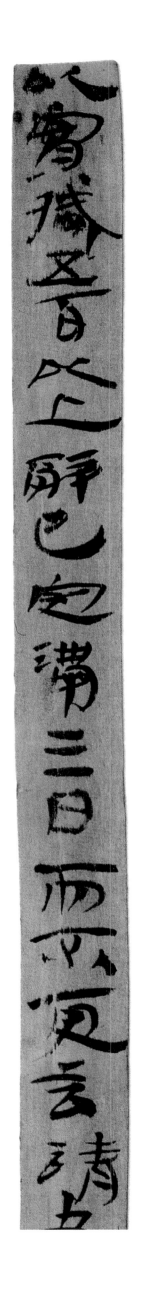

建武三年十二月癸丑朔乙卯都鄉嗇夫宮以廷所移

建武三年十二月癸丑朔乙卯都鄉嗇夫宮以廷所移

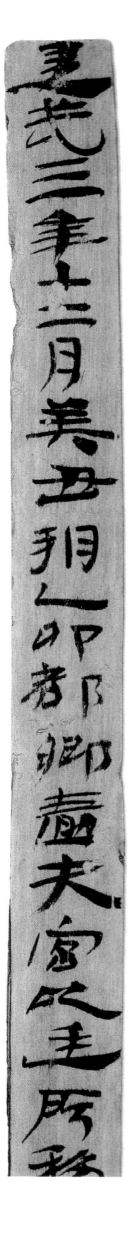

華商尉史周育當爲候粟君載魚之鰊

華商尉史周育當爲候粟君載魚之鰊

華商尉史周育當爲候粟君載魚之鰊

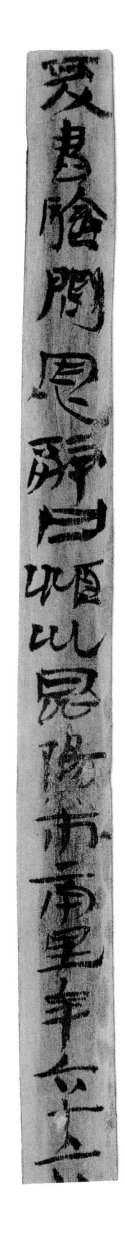

爰書驗問恩辭曰潁川昆陽市南里年六十六

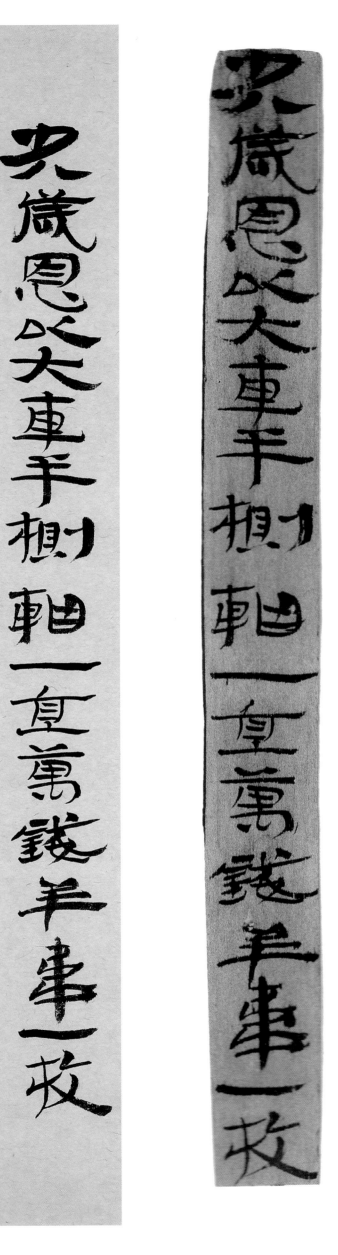

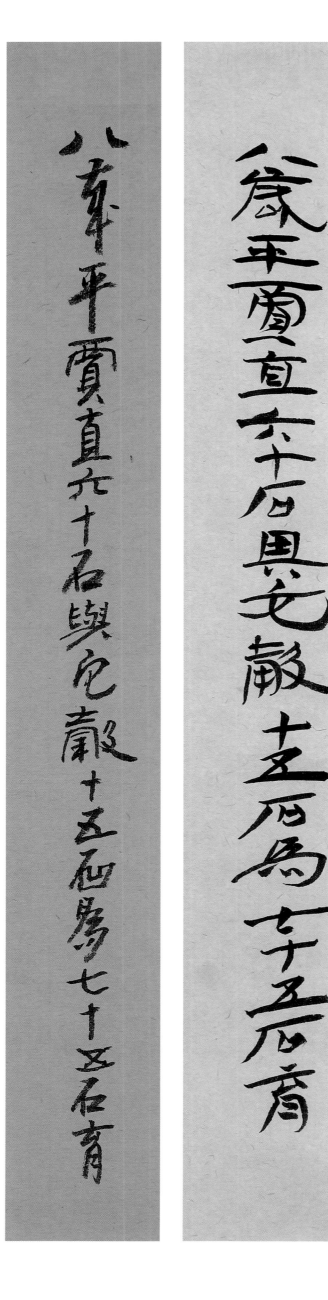

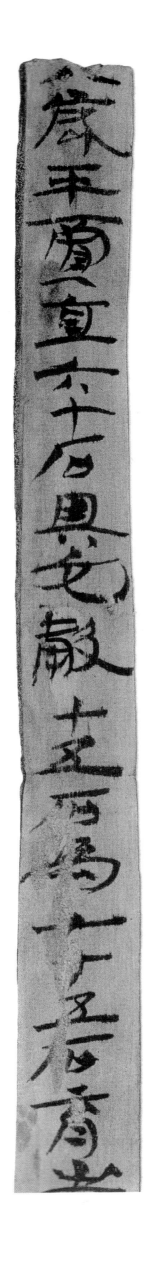

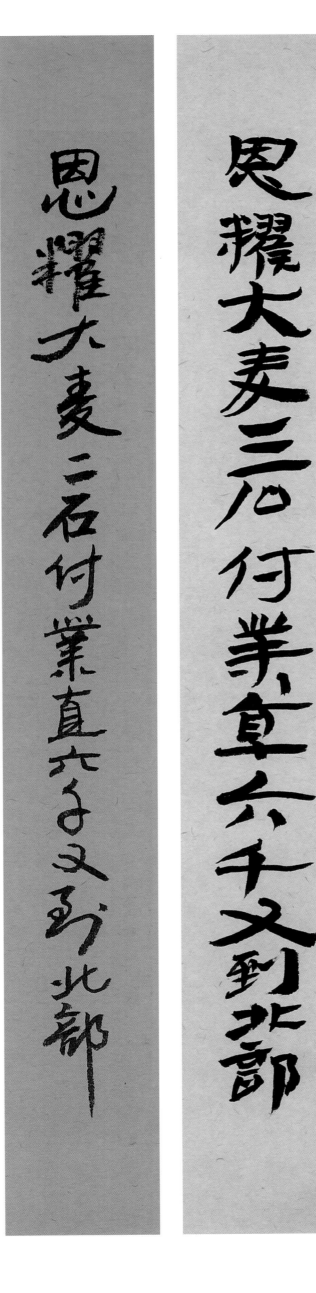

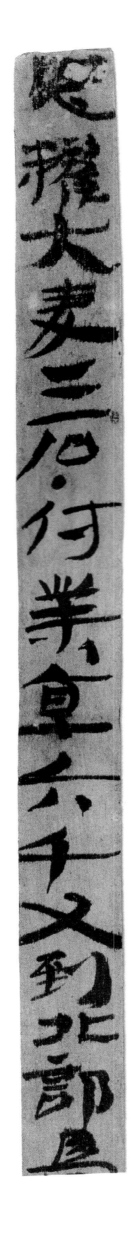

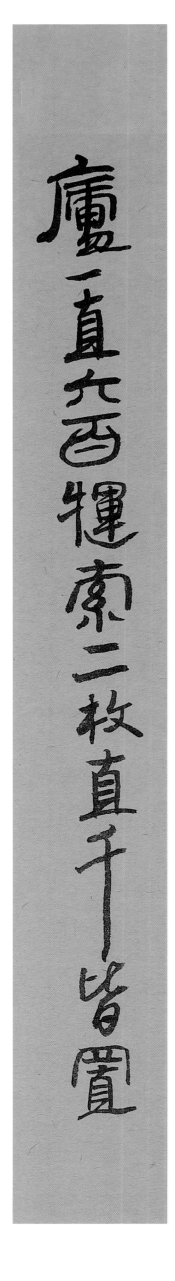

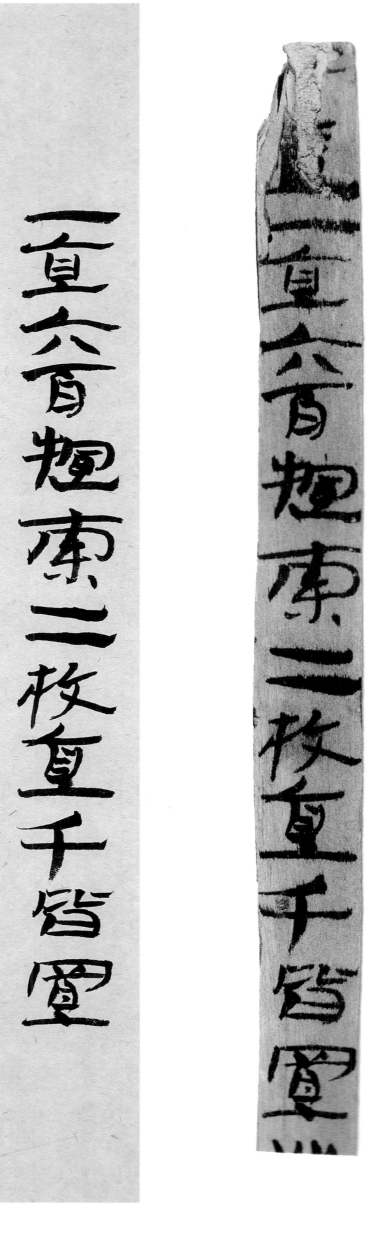

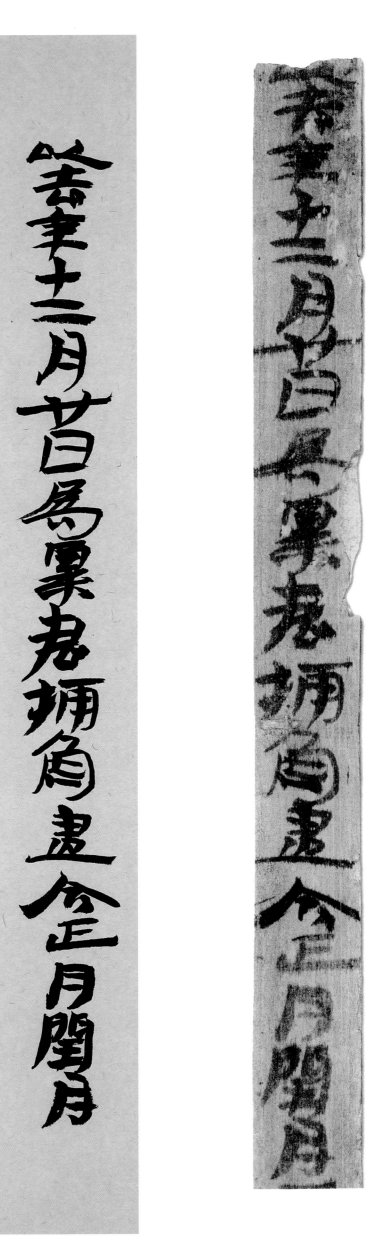

以去年十二月廿日爲粟君捕魚盡今正月閏月

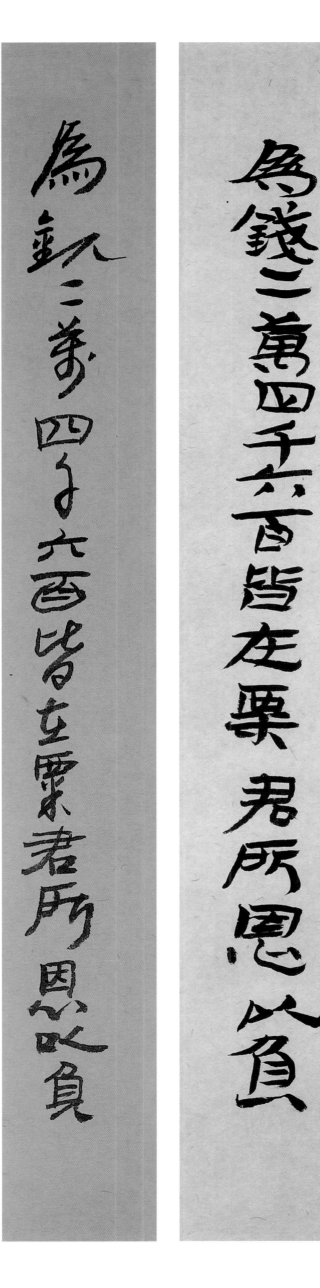

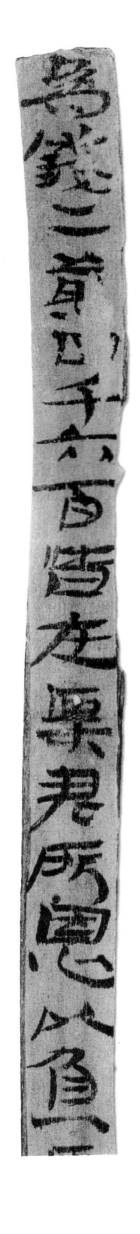

置業車上與業俱來還到第三置

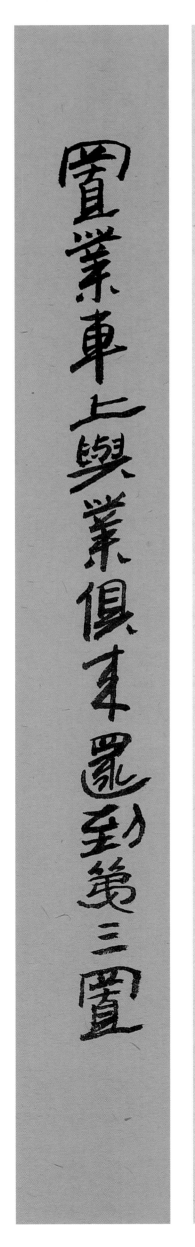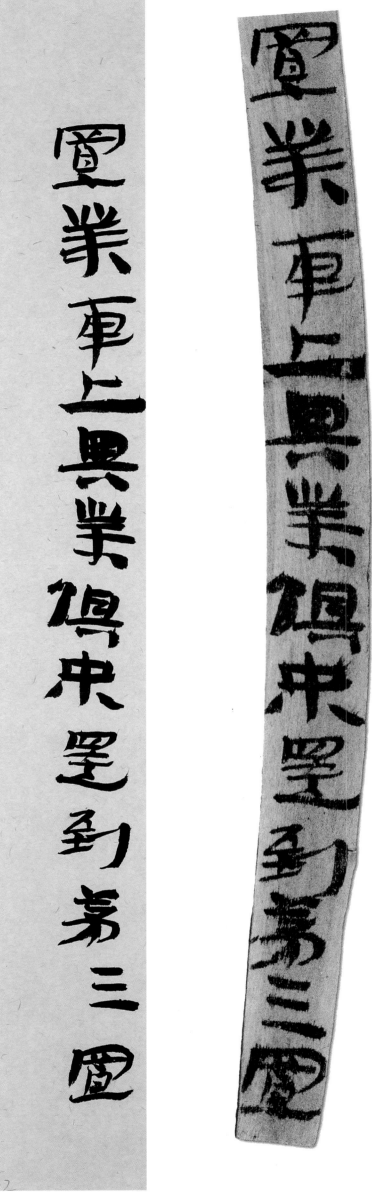

一枚爲橐直三千大筍一合直千一石

一枚爲橐直三千大筍一合直千一石

一枚爲橐直三千大筍一合直千元

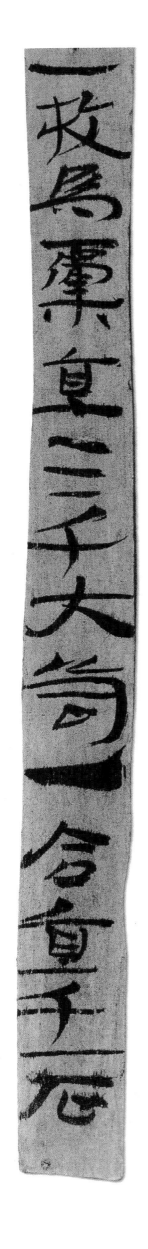

負粟君錢故不從取器物又恩子男欽

負粟君錢故不從取器物又恩子男欽

負粟君錢故不從取器物又恩子男欽

為業賣肉十斤直穀一石二三千凡并

為業賣肉十斤直穀一石二三千凡并

部為業賣肉十斤直穀一石二三千凡并

部為業賣肉十斤直穀一石二三千凡并

書召恩詣鄉先以證財物故不以實臧五百以上辭以定滿三日
問恩辭曰潁川昆陽市南里年六十六歲姓寇氏去年十二月

書召恩詣鄉先以證財物故不以實臧五百以上辭以定滿三日
問恩辭曰潁川昆陽市南里年六十六歲姓寇氏去年十二月

書召恩詣鄉先以證財物故不以實臧五百以上辭以定滿三日
問恩辭曰潁川昆陽市南里年六十六歲姓寇氏去年十二月

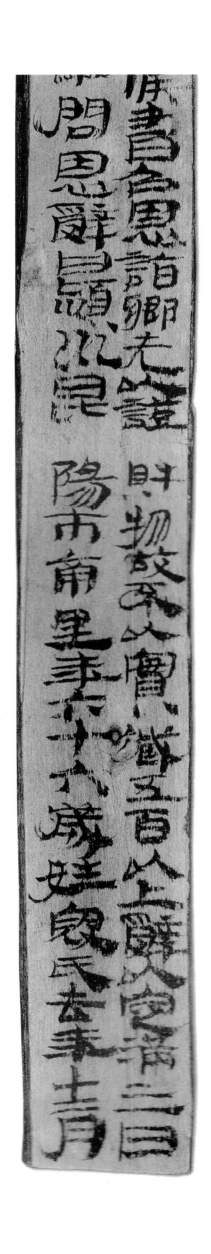

鰈得賣商育不能行商即出牛一頭黃特齒八歲平
五歲平賈直六十石與它穀卅石凡爲穀百石皆予粟君

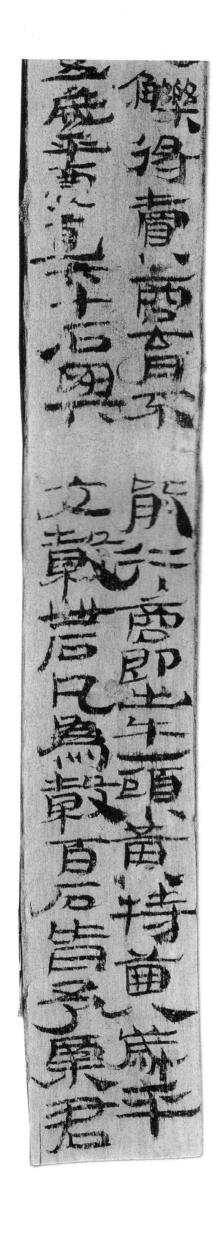

到櫟得賈直牛一頭穀廿七石□為粟君賣魚沽
廿七石予恩顧就直後二乚三日當發粟君謂恩曰黃牛

微瘦所將育牛黑特雖小肥賈直俱等耳擇可用者
斛得賣魚盡錢少因賣黑牛并以錢卅二萬付粟君

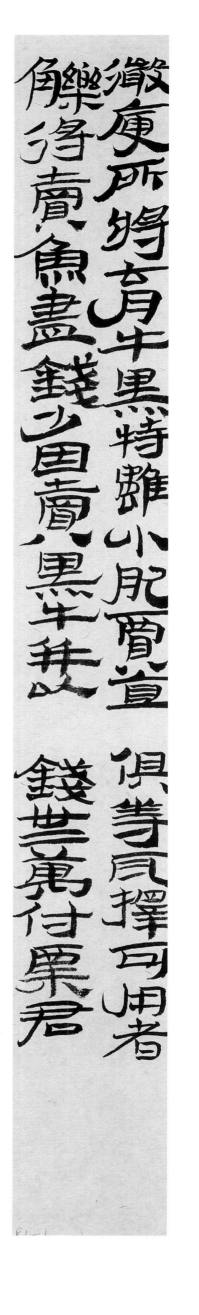

直三千大笥一合直千一石去盧一直六百□索二枚直千皆
直穀一石到第三置爲業□大麥二石凡爲穀三石錢

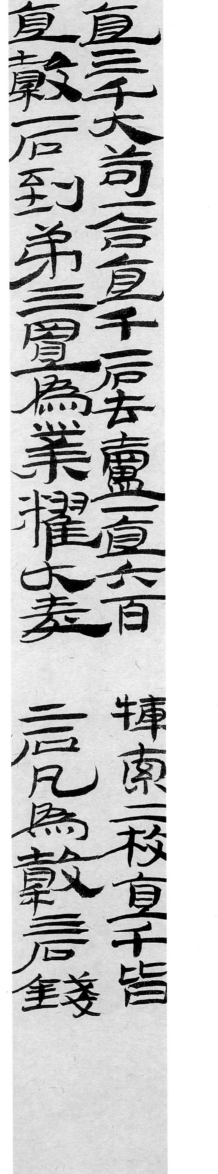

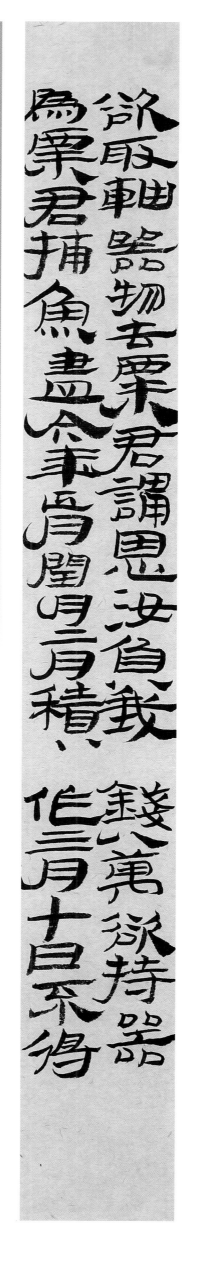

欲取軸器物去粟君謂恩汝負我錢八萬欲持器
為粟君捕魚盡今年正月閏月二月積作三月十日不得

者持行恩即取黑牛去留黃牛非從粟君借牛恩到
君妻業少八萬恩以大車半□軸一直萬錢羊韋一枚爲橐

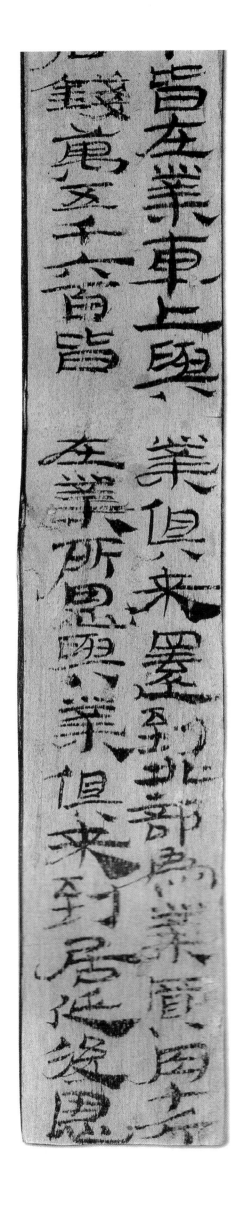

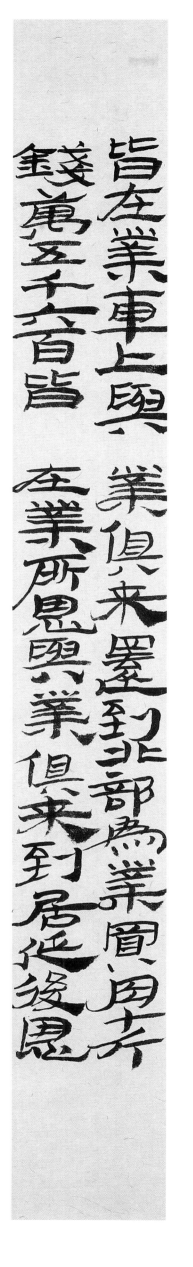

皆在業車上與業俱來還到北部爲業買肉十斤
錢萬五千六百皆在業所恩與業俱來到居延後恩

皆在業車上與業俱來還到北部爲業買肉十斤
錢萬五千六百皆在業所恩與業俱來到居延後恩

皆在業車上與業俱來還到北部爲業買肉十斤
錢萬五千六百皆在業所恩與業俱來到居延後恩

器物怒恩不敢取器物去又恩子男欽以去年十二月廿日
得賈直時市庸平賈大男日二鬥爲穀廿石恩居

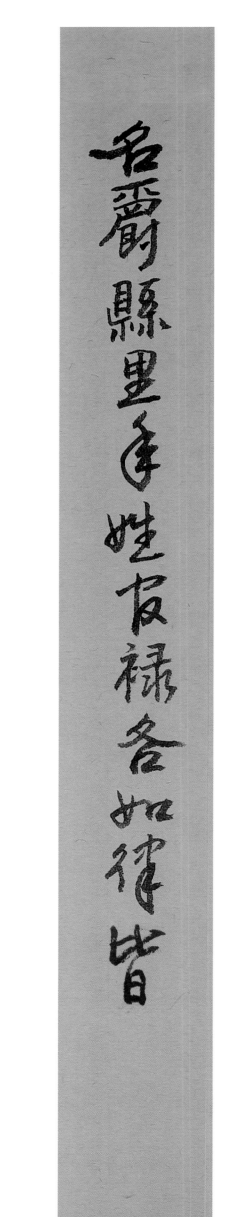

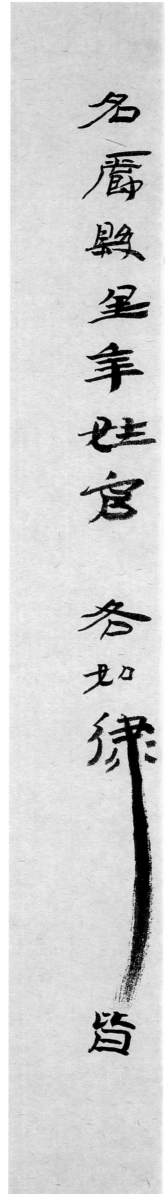

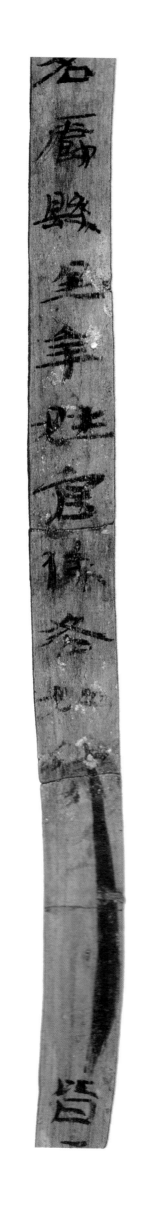

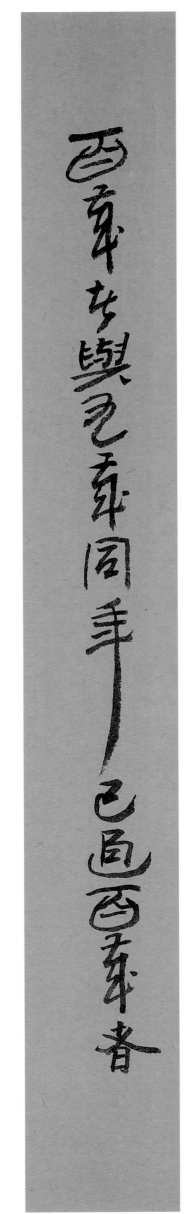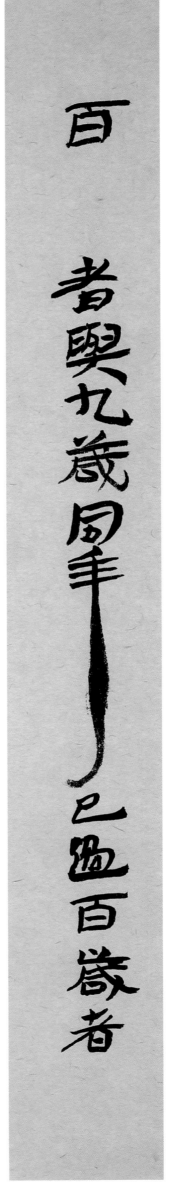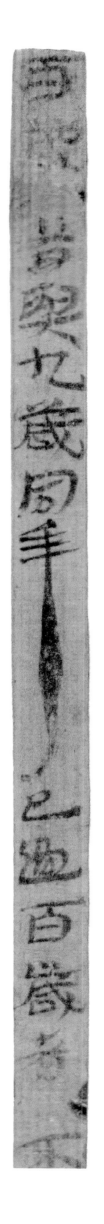

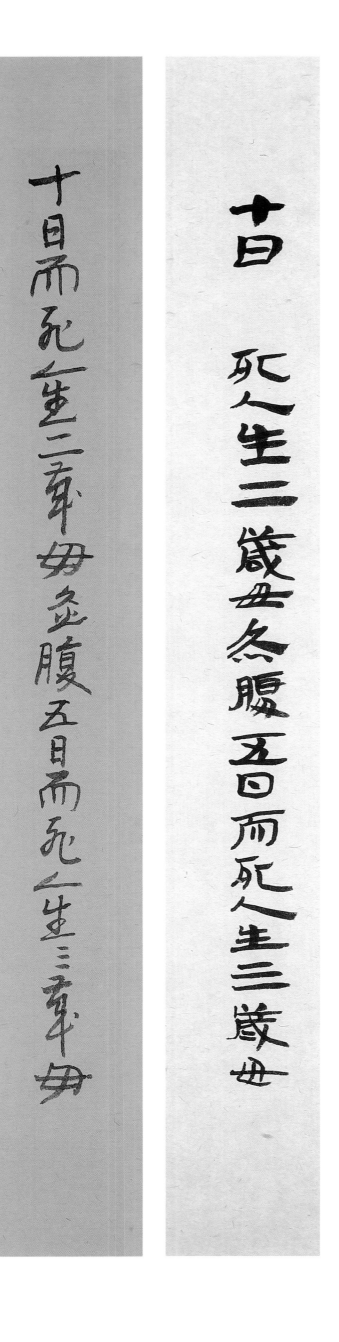

十日而死人生二歲毋灸腹五日而死人生三歲毋

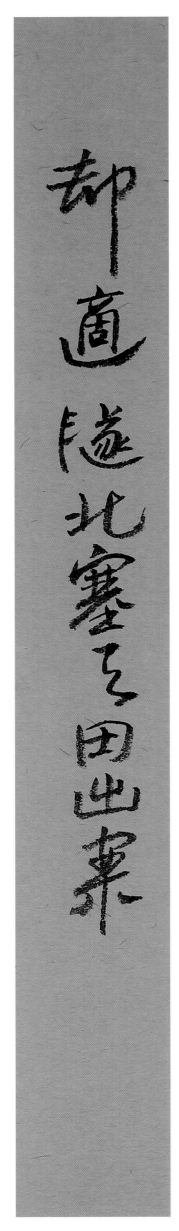

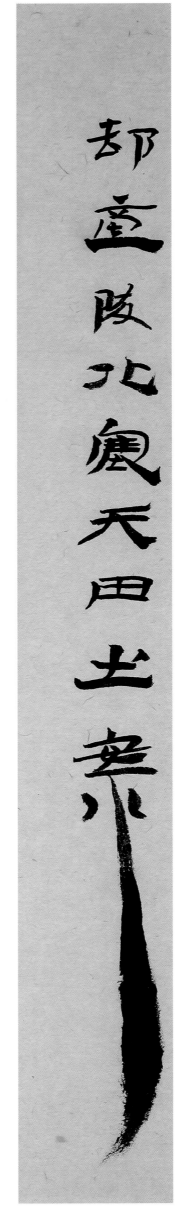

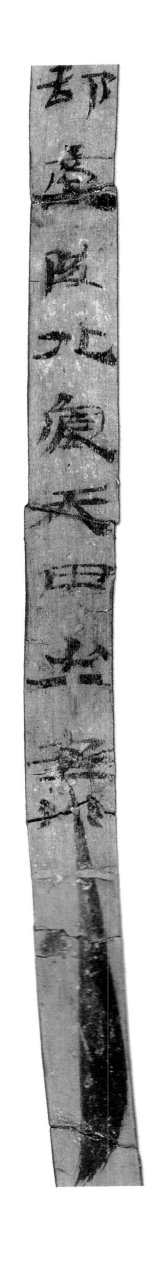

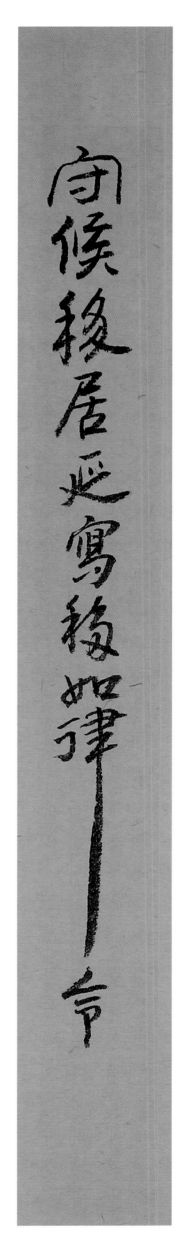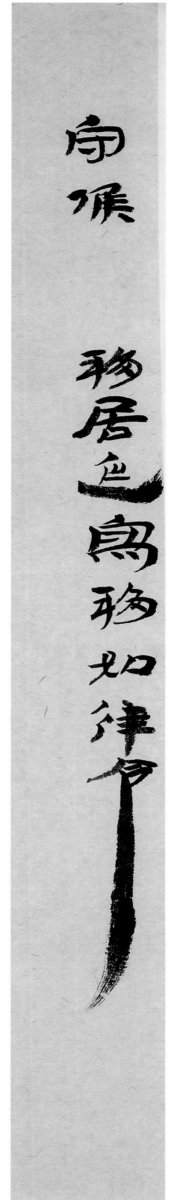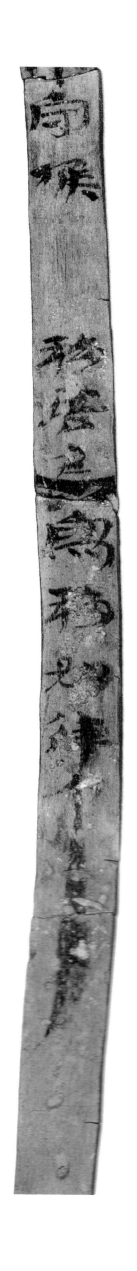

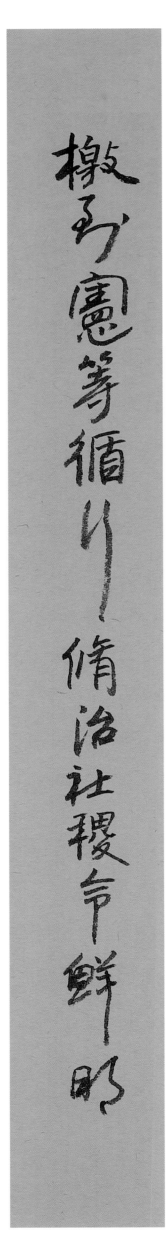

檄到憲等循行修治社稷令鮮明

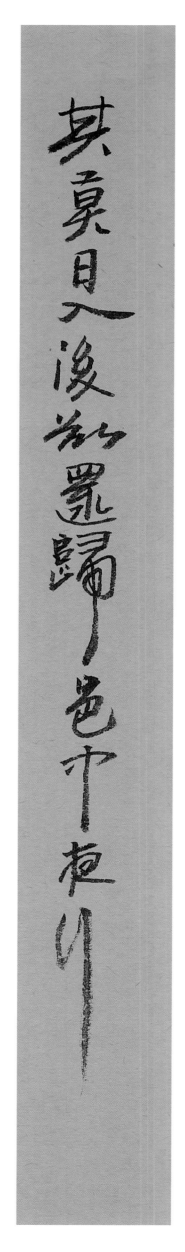

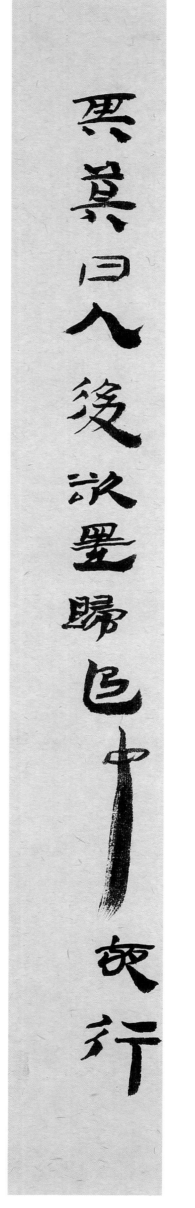

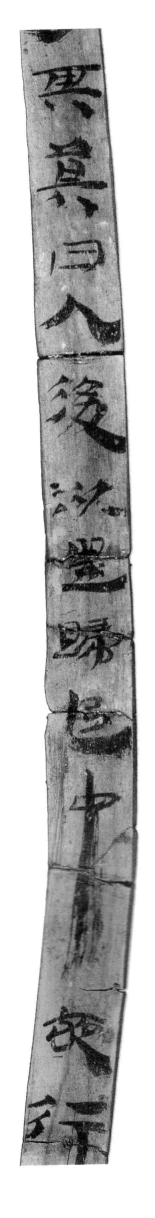

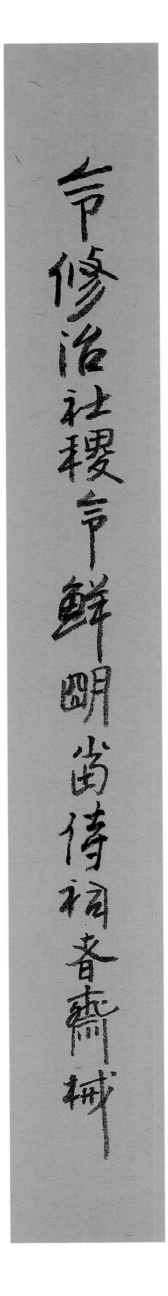

令修治社稷令鮮明當侍祠者齋械

當侍祠者齋械以謹敬鮮系約省

當侍祠者齋以謹敬鮮系約者

當侍祠者齋以謹敬鮮系約者

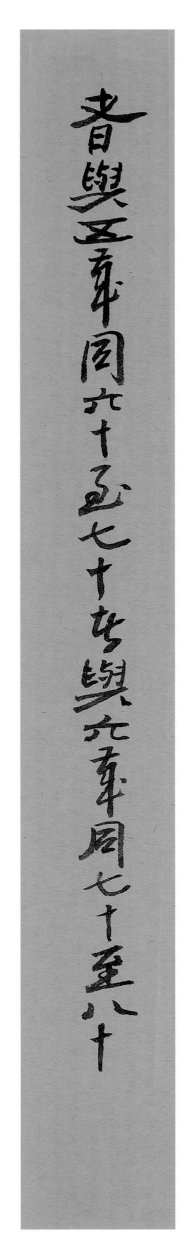
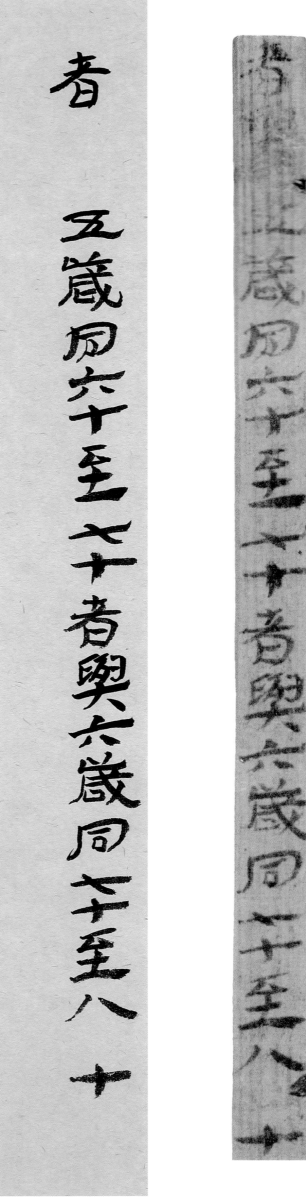

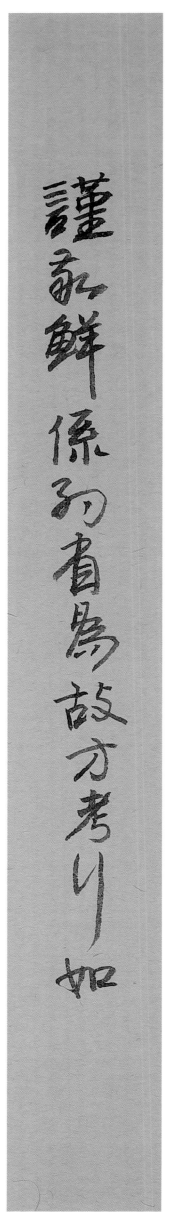

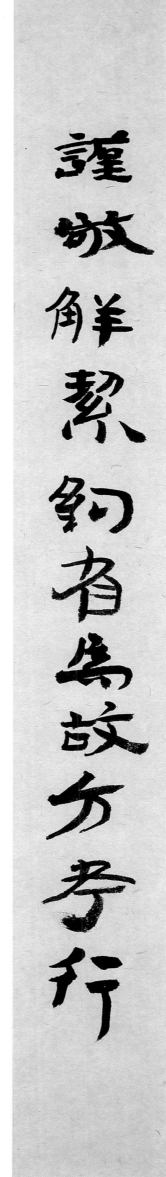

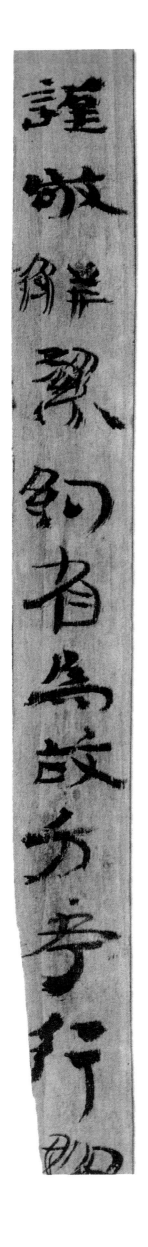

大如羊矢温酒飲之日三四與宰搗之

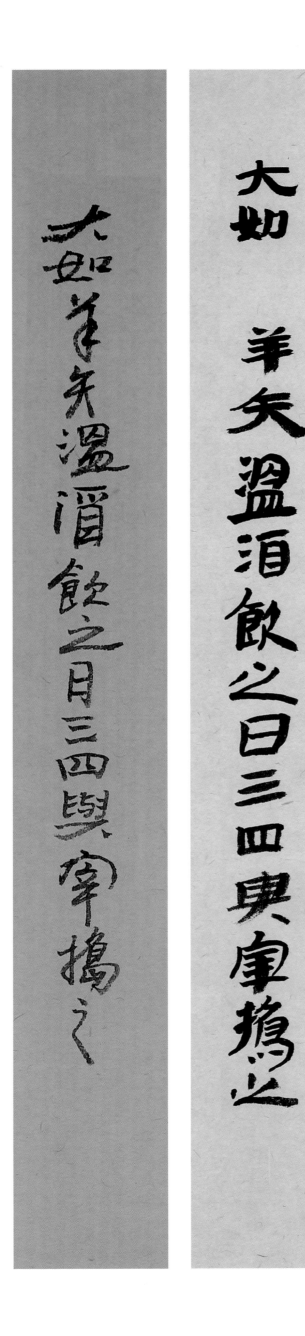

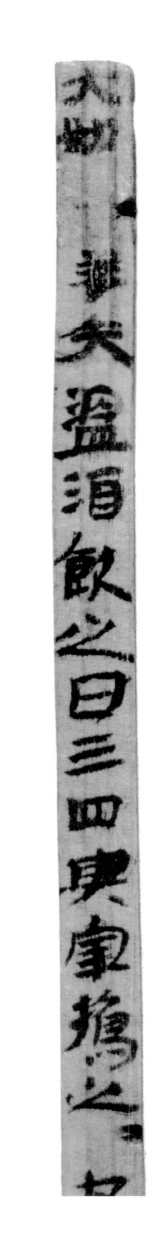

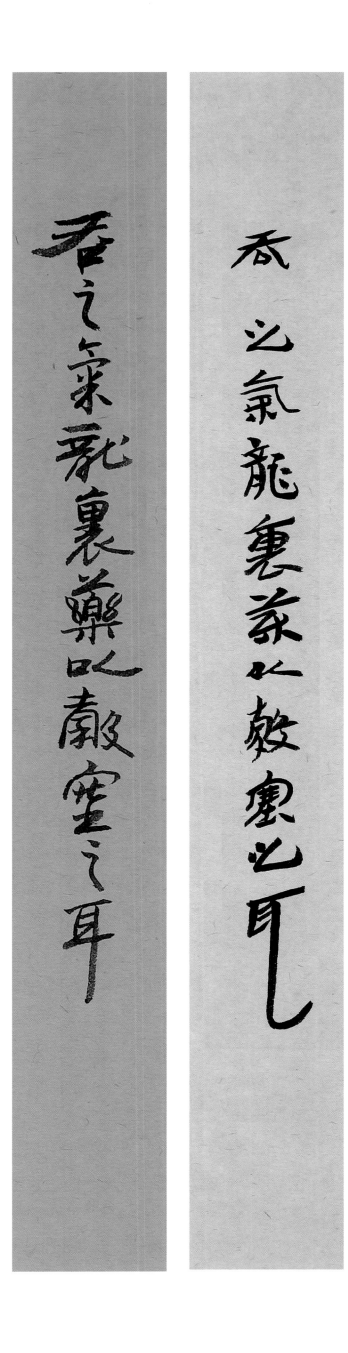

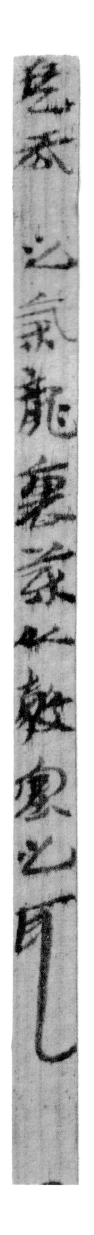

不可灸刺氣脉壹絶灸刺者隨幾灸死矣獨

不可灸刺氣脉壹絶灸刺者隨幾灸死矣獨

灸背廿日死人生三歲毋灸頭三日而死人生五

灸背廿日死人生四歲毋灸頭三日而死人生五

灸背廿日死人生四歲毋灸頭三日而死人生五

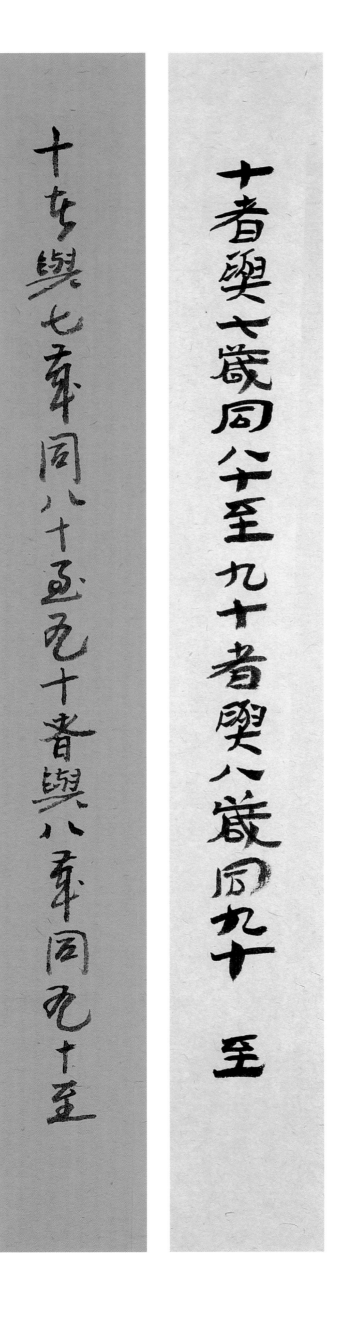

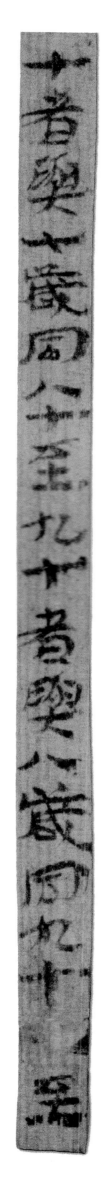

禁方其不愈者半夏白斂勺藥細辛

禁方其不愈者半夏白斂勺藥細辛

禁方其不愈者半夏白斂勺藥細辛

丸大如赤豆心寒氣脅下愍吞五丸日三吞

丸大如赤豆心寒氣脅下愍吞五丸日三吞

丸大如赤豆心寒氣脅下愍吞五丸日三吞

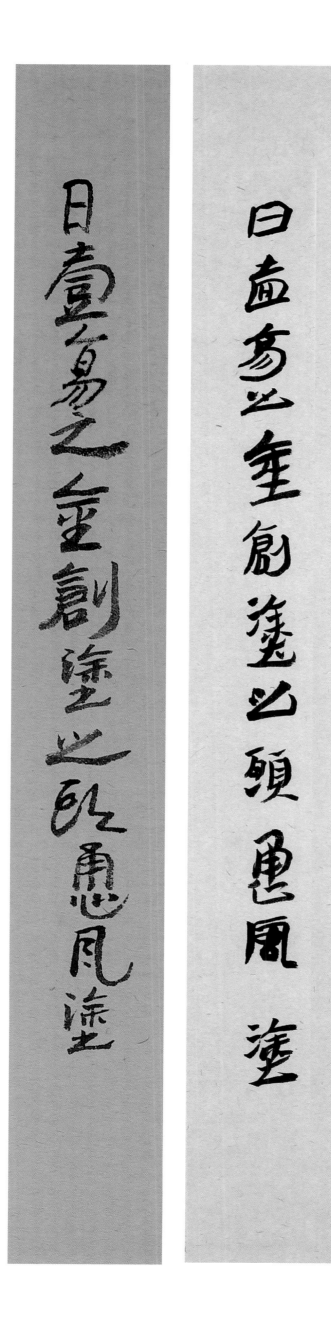

日壹易之金創塗之頭恵風塗

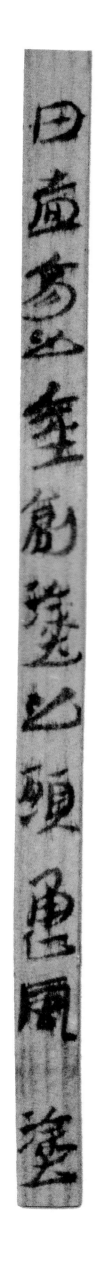

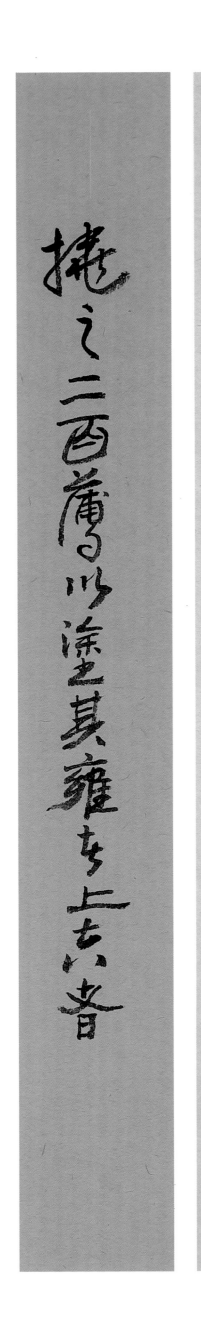

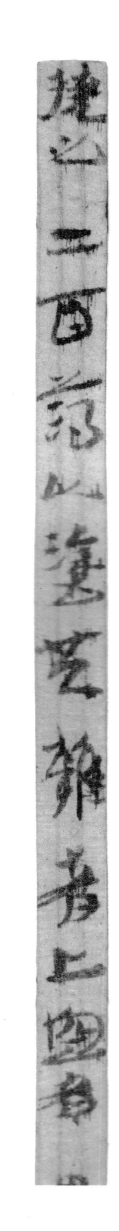

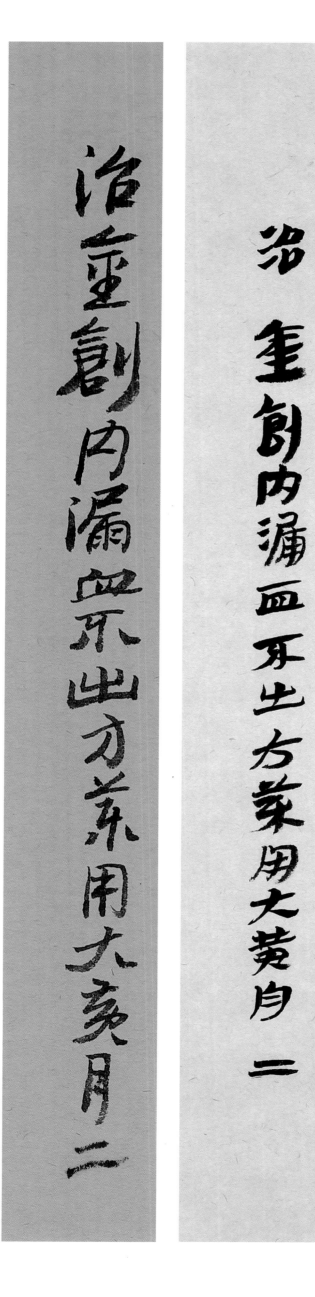

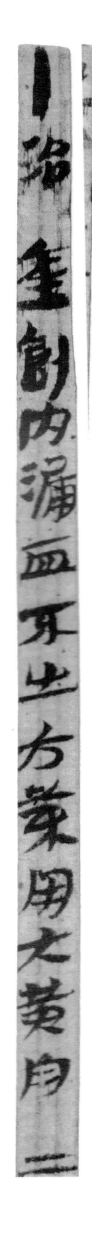

出不出更飲調中藥藥用亭磨二分日逐二分大黃一分

出不出更飲調中藥藥用亭磨二分日逐二分大黃一分

出不出飲調中藥藥用亭磨二分日逐二分大黃一分

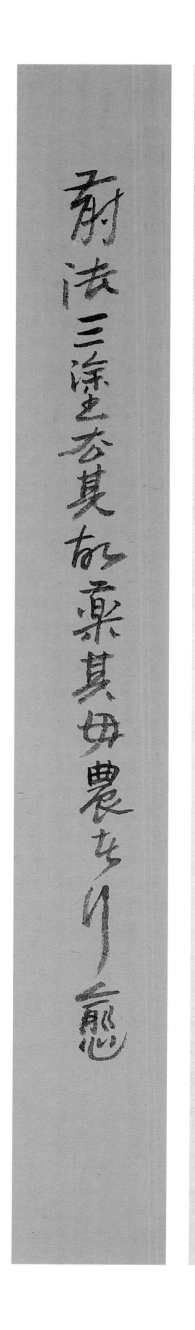

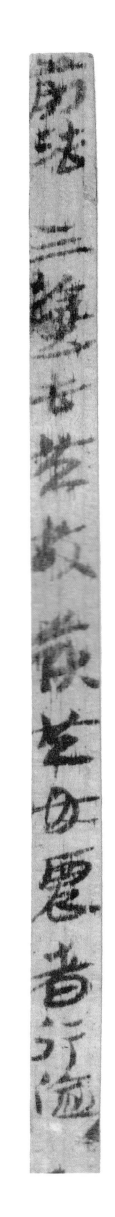

鼻中當胕血出若膿出去死肉藥用代廬

鼻中當胕血出若膿出去死肉藥用代廬

鼻中當胕血出若膿出去死肉藥用代廬

鼻中當胕血出若膿出去死肉藥用代廬

圖書在線編目（CIP）數據

漢簡臨寫百品 / 吳頤人著 . -- 上海：上海書店出版社，
2022.12

ISBN 978-7-5458-2241-0

Ⅰ . ①漢… Ⅱ . ①吳… Ⅲ . ①漢字—法書—作品集—
中國—現代Ⅳ . ① J292.28

中國版本圖書館 CIP 數據核字 (2022) 第 209225 號

責任編輯	楊柏偉　　何人越	
美术編輯	汪　昊	
特約審校	楊　翌	
裝幀設計	鄭邦謙	

漢簡臨寫百品

吳頤人　著

出　　版	上海書店出版社	
	（201101　上海市閔行區號景路159弄C座）	
發　　行	上海人民出版社發行中心	
印　　刷	上海麗佳制版印刷有限公司	
開　　本	787×1092　1/8	
印　　張	13.5	
版　　次	2023年1月第1版	
印　　次	2023年1月第1次印刷	

ISBN 978-7-5458-2241-0/J.531

定　　價　　98.00元